# 書法與生活

侯吉諒

著

書法與生活

# 你不知道學書法有什麼問題嗎？

學習任何學問技藝，難免有許多疑惑、問題，然而對初學者來說，更常見的情形，可能是「不知道有什麼問題」。

學書法尤其如此。很多東西、技術明明在眼前，別人做得到、寫得出來，為什麼自己卻做不到、寫不出來。更嚴重的是，根本不知道有問題、有什麼問題。

就好像，看初學者寫字，常常墨沒沾好，紙也不對，筆也不是很適當，但卻就這樣一直寫一直寫，問說有沒有覺得自己寫字有問題時，往往是一臉茫然的樣子。

寫書法這件事看似簡單，有筆墨紙就可以寫字了，但要寫好卻極為困難，歷史上有名的書法家都是當時最有才華的文人、學者，但他們卻往往要用一輩子的時間去追求書法，而後才能有所成就，而其他大部份的人，則可能花了一輩子的時間，也沒有什麼收穫，書法的困難可想而知。

書法是古人寫字的技術，不管寫得好不好，只要念書、做筆記、寫信、甚至是記帳等等，都要用毛筆寫字，所以古人用毛筆寫字，是一定要學會的事，而且久了以後自然熟能生巧，然而現代人連寫字的機會都愈來愈少，如何才能把字寫好？現代人生活、工作的步調都快，每天可用的空閒時間很少，又如何可能善加利用，學會用毛筆寫字呢？

實際操作後會立刻發現，學習書法其實到處都是問題。

寫書法還有許許多多工具材料的問題，毛筆要怎麼選？要用什麼紙？墨要怎麼用？

這些問題是所有學寫字的人都會碰到的，然而在大部份學習書法的書中，甚至在很多書法老師的教學裡，幾乎都被忽略了。

「寫久了就會」、「看多了就懂」，很多書法老師都這樣說，事實是，很多技術學問不經深入發問、研究、探討，一輩子都不可能會懂。然後就像我們常常碰到的狀況，寫了一輩子，還是不了解書法的許多「基本常識」。

書法現在是中國大陸的顯學，每一個學生都要投入相當多的時間，台灣的學校雖然不以書法為必修，但只要用漢字，就不能不接觸書法，也不能對書法完全不懂。

過去那種「先做再說」的教學方式有一定的道理，但不是最好的學習方式，至少在現代人對書法已經很陌生的情形下，還是應該要有一定的常識，再來學習書法會比較有趣、有效率。

本書的寫作目的，即在整理許許多多初學者，甚至已經寫了很多年的人，無法明白提出的「不知道有什麼問題」、「不知問題在哪裡」的問題，以最清楚、簡易明白的方式，讓讀者了解學習書法必需要了解的知識與觀念。

花幾分鐘，把本書的目錄看一遍，你就知道學習書法要了解哪些知識；用幾個小時把本書通讀一遍，你就具備了以前的人可能一輩子都不了解的書法常識，學習書法再也不必盲目聽從或獨自摸索；在學習的過程中碰到什麼疑問，應該也可以從本書中獲得指引。

本書談的是學習書法應該要知道的基本知識，所謂「基本知識」並非「簡單的知識」，許多基本知識是學習書法一輩子都要不斷深入的思考，所以本書也非常適合資深的學習者參考。

# 學習書法要有的正確概念

學書法必須要有一定的常識，書法的常識包括書法史、歷代書法家、筆墨紙硯等等。

楷書唐宋詩　丙申八月　侯吉諒

登三堂氏東皮寺　丙申八月

長恨漫天柳絮輕
只將飛舞占清明
寒梅似與春相避
解無私造物情

乙未十月
侯吉諒

# 一、常識最重要

現代人對傳統書畫很陌生，以前的常識，現在都變成專業知識了，這種情形很普遍。

學書法的人都是想把字寫好、寫漂亮，但卻對書法的相關常識完全沒有概念，書法老師通常也不教這些常識、知識，結果是雖然號稱是學書法，但其實只是學用毛筆寫字的技術，對書法卻完全不了解。

沒有常識就沒有能力判斷對錯，這樣不管學什麼東西都不可能會成功。

學書法必須要有一定的常識，書法史、歷代書法家、筆墨紙硯等等常識，都要有一定的認識，沒有這些基本的認識就埋頭寫字，既無法判斷老師教的是否正確，也不知自己的方法是不是正確，這樣的學習效果當然不好。

要學會用毛筆寫字至少要花幾千小時的正確練習，但要了解書法的常識，只要幾十小時，看幾本書就夠了，有了書法常識、知識再學書法技術，可以避免許多因為無知而產生的錯誤。

學書法必須要有一定的常識，書
法史、歷代書法家、筆墨紙硯等
等常識，都要有一定的認識。

## 二、基本功與秘訣

很多人學書法，都是希望可以聽到、學到很多秘訣。

學書法當然有許多秘訣，其中最重要的就是基本功要紮實，否則也是花再多時間寫字，即使表面上看起來非常行雲流水、龍飛鳳舞，其實是一場空。

沒有基本功而只注重秘訣，就像初學者拿到高深的武功秘笈就埋頭苦練，除了練不起來，硬練的結果還可能走火入魔，所以學書法一定不能好高騖遠，要按部就班的由淺入深，知道如何正確使用毛筆寫字，才能真正學好書法。

## 三、可以自學書法嗎？

現在網路方便，網路上的書法資料、教學影片也很多，所以很多人就覺得不必找老師，在家自己看影片就可以學會了。

學書法如果這麼簡單就容易、方便了，可惜不是。

單以寫字的技術來說，書法影片中雖然可以看得清楚寫字的過程，但其實很多東西都是看不到的。

例如，拿筆的姿勢、筆和紙張的角度、關係、距離、沾墨的多少、墨的濃度，紙張種類，以及寫字過程中的毛筆如何運動，手指、腕、臂甚至身體如何應用，這些東西都是看不到的，書法影片只能看到一個字或一件作品被寫出來了，但有太多東西是看不到的，如果是初學者，更不知道要看什麼，就好像影片中可以看到奧運體操選手的高明身法，但怎麼做到？如何訓練？有什麼訣竅，基本功夫是什麼，其實全部都看不到。

書法有很多知識、學問、技術是看不到的，沒有老師的詳細解說，甚至是手把手教學，根本不可能學會。自學書法，通常只是浪費時間而已。

因此我的每一本書上都有提到，書法無法自學，自學書法不可能成功，只是浪費時間而已。

寫書法的過程當中，有很多東西是很容易被忽略的，包括如何倒墨汁（磨墨）、沾墨、整理毛筆，筆的種類大小和書寫字體的配合，以及新筆舊筆等等，每一個細節都會影響到寫字，自己學書法會注意到以上說的那些事情嗎？不大可能。

再者，如何拿筆、沾墨、寫字力道的大小、變化、轉折，也是看不到的，視頻中看不到這些東西，即使有老師教，並詳細說明，都已經很難體會了，更何況自學。

每一個人寫字，一定會有一些自己沒有意識到的壞習慣，如果老師不說，寫字也很不容易進步，自學更不可能發現這些問題，如果要自學書法，坦白說，那不如不要學。

## 四、初學書法，最重要的是什麼？

所以，學習書法，最重要的第一步，就是找一個好老師。

書法老師不容易找，要找到一位願意傳授你寫字的各種知識和方法，不會語焉不詳、也不會故作神祕、不會吹牛唬人、不會有所保留的老師，可以說是非常困難。如果可以碰到這樣的老師，那就要好好珍惜。

教書法不是一種義務教育，書法老師也沒有責任要教會你所有的東西，所以碰到好的老師不要以為理所當然，要知道珍惜，要懂得努力學習和敬重老師。

## 五、如何選老師？

學習書法最重要的第一步就是找到一個好老師，這個觀念我在每一本書中都強調過，這裡不妨再重複，因為，喜歡自學書法的人實在太多了。

書法有很多觀念、技法，沒有老師帶領是很難領會的，例如書法不能自學這個觀念，很清楚，可是就是有很多人以各種原因自學書法。

沒學過書法的人，當然不容易找到好老師，也沒有辦法判斷老師的好壞，然而只要是書法老師，總是有比你更多的經驗，多少還是有東西可以教。

我常常跟學生說，買毛筆不要妄想一次就能買到好筆，就算第一次就讓你買到好筆，也不表示你會一直買到好筆。

因為毛筆的選擇是要隨著書寫能力的增加而改變的，同樣叫做狼毫的筆，即使同樣大小，不同品牌之間還是會有極大的不同，初學者要用比較簡單的筆，容易控制，但慢慢就要學著使用變化比較精微細緻的毛筆，如果一直使用初學的毛筆，學習書法就不容易進步。所以尋找毛筆是寫字的人必然的功課，找書法老師也是一樣。

如果可以找到一個功力好、教學又認真的老師，那麼就要好好的珍惜，但如果老師不好，輕鬆教、隨便教，那就要趕快換老師。但也不要經常換來換去，因為不同老師的教法、觀念可能會有衝突。

至於怎樣的老師最好，應該說，就完全看個人的目的，無法有定論。

# 六、老師教的，是正確的嗎？

學習書法最重要的起點，就是方法、觀念要正確。

如果完全沒學過書法，就不可能判斷老師教的是不是對的，因此學習書法的同時，要學習書法的基本常識，至少讀過二本書法史有關的書籍，並且記得所有相關的專有名詞，記得書法家的名字，可以辨認他們的書法風格和作品，有了這些基本的常識，才能判斷老師說的是不是正確。

老師如果有錯，也不可輕視，沒有人可以完全懂書法、知道所有書法的知識、見過所有重要的書法作品。老師的書寫技術也可能有所限制和偏執，同樣要以理解的態度容納，因為書法的學問浩瀚、技術全面，沒有人是全能的，只要老師願意教，就應該珍惜和敬重。

# 七、什麼時候要換老師？

許多人學書法學了一陣子之後，也許幾個月或一兩年，可能就覺得老師教的都會了，所以就會想要換老師。

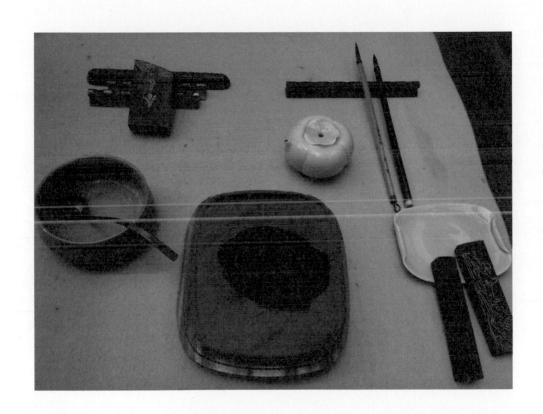

要學習書法的基本常識，至少讀過二
本書法史有關的書籍。

對書法還沒有相當基礎的人來說，我不太贊成「轉益多師」。

只要是老師願意教、心胸開闊、不藏私，初學者不應該輕易換老師。不同的老師對書法一定會有不同的看法，見解、觀念、技法可能都不一樣，甚至互相衝突，除非學生有足夠的判斷能力，否則只是徒增困擾。

當然，如何判斷老師「好不好」是一件不太容易的事。書法老師寫字的能力、經驗必然比學生高深、豐富，初學者就像一張白紙，很容易受老師的影響，好的影響必然是有的，但不好的影響可能更多。

因此，檢驗老師是初學書法最重要的事情。

如何檢驗老師？很簡單，看老師能不能寫出接近字帖的字，不描、不畫、不吹牛唬人，也不藏私。如果老師不能做到以上的條件，最好換老師。找不到老師怎麼辦？那就先不要學，否則愈學愈錯。

有了好老師，那就安心的跟上十年，有了相當認識了，再考慮是不是要另尋明師。

# 八、寫書法與看書法

大部份人學書法，都是學寫書法，大部份人教書法，也是教寫書法，很少有人真正教如何看懂書法。

要學會書法至少要累積一千小時以上的正確練習，才能掌握最基礎的技術，沒有一千小時，或方法不對，都不可能學會寫書法。

學會「看書法」則簡單多了，十至二十小時就可以建立完整的書法概念，知道書法史的重要人物、碑帖、書跡，以及其中的奧妙精微所在。

學會「看書法」的意義，在於培養深度的文化品味與修養，進而建立一種有品味、價值觀的生活態度。

學書法最大的問題是，只學寫字，而不學欣賞，結果寫了一輩子，好壞分不出。

教書法最大的問題是，只教寫字，而不教欣賞，結果教了一輩子，好壞不會分。

不能欣賞書法之美，如何能寫出書法之美？

不能欣賞正常之美，如何看得到非凡之美？

不能欣賞書法之美，如何能寫出書法之美？

# 九、為什麼學習書法要多讀書？

人們常常說，寫書法要多讀書，字才會寫得好，問題是，要讀什麼書？

讀書的目的是要增加修養與品味，而後寫字才能更有味道，讀書，當然要讀那些可以內化心靈的東西，而詩，就是最好的文字，古典詩詞的意境可以讓人感受、體會一般人沒有自己經歷過的美感，多讀詩，可以增加心靈的感受。多讀詩，寫字才會更美麗。

# 十、學習書法是不是需要天份？

說到寫書法，人們常常想到寫書法需要天份，一種會寫字的天份。

書法是書寫的技術，任何技術都需要一定的天份，有天份的人學習會比較容易上手、比較容易進步，但每個人都有寫字的能力。所以學書法不需要什麼特別的天份，只要有心學習，方法正確，每個人都可以寫好書法。

書法是一種比較特別的技術，一個人寫書法的表現能力，和他的年齡、修養、人生經歷有很大的關係，相關的經驗越豐富，字會寫得更好。

學習書法的天份不只是技術上的，更是觀念、思想、人格上的。許多人有很會寫字的天份，但達不到最高成就，正是他們缺乏比技術更重要的精神、意境上的領會，有的人在個性上不夠開放、包容，也就沒有辦法學習到更精微的程度，這就是為什麼學習書法要重視一個人的修養。

## 十一、何謂天份？

任何人都有某種特別的天份，對學習某種技藝有特別的天份。

書法也是，歷史上許多大師都是天才，其天份之高，令人敬畏，例如開創瘦金體的宋徽宗。宋徽宗二十二歲寫的楷書千字文，筆畫精準、字型完美，天份之高，令人難以想像。

而更多的書法家雖然也是擁有寫書法的天份，但他們的書法成就卻是與時俱進，不斷進步，王羲之、顏真卿、趙孟頫等，比較他們前後的書法，可以看出明顯的成長的痕跡。也就是說，他們的天份是歷經各種階段的磨練，而後才慢慢成熟的。

但有的書法家，雖然也是一時名家，但終其一生卻似乎很少有明顯的成長，最後也只停留在一、二流之間，未能修成正果。

靜志

定靜生慧志能
致遠不為物移
甲午清明侯吉諒

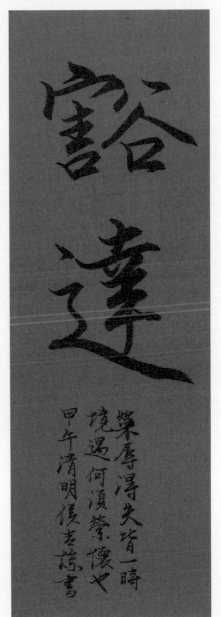

豁達

榮辱得失皆一時
境遇何須縈懷也
甲午清明侯吉諒書

最可能的原因，不是書寫的技術問題，而是眼光、胸襟、內涵的不足。

# 十二、進步很慢，是否沒有天份？

人的天份不同，學習的速度就有快慢之分。

有的人寫字上手很快，可以在很短的時間內就學會使用毛筆、寫出漂亮的筆畫和字形，有的人卻得花許多時間才能慢慢抓到訣竅。

但進步很慢，並不表示沒有天份。書法和其他的技藝不同的地方，在於寫字最後可以達到的境界，和天份與手感是否精巧無關。

歷史上很多很有名的書法家都不是手巧的，但是並不妨礙他們成為傑出的書法家。

書法的風格有很多種，樸拙、靈巧各有其美，需要的書寫技術也並不相同，寫書法並非短時間內寫得很好就一定會有成就。

只要有耐心，人人都可以學會寫字，重點是要找到寫書法的樂趣，而後才能在樂趣中成長。

# 十三、一萬小時訓練就夠了嗎？

葛拉威爾（Malcolm Gladwell）的書《異類》提出要成為專家，必須要有一萬小時的訓練，這個說法完全符合中國人的老話「十年磨一劍」，每天花三小時練習一項技能，得連續十年才能有所成就。後來發現「一萬小時」的概念其實最早是安德斯・艾瑞克森、羅伯特・普爾（Anders Ericsson, Robert Pool）原創的，他們才是研究這個項目的專家，在《刻意練習》書中特別強調，「一萬小時」其實不正確，而必須是「一萬小時的正確訓練」，這和我平常說的寫書法「每次都要寫對」、「寫對了，再寫多」、「錯誤的練習練再久也不會正確」、「寫對比寫多重要」完全是一樣的道理。

有些人以為每天花六小時練字就可以把字練好，但如果沒有學到正確的方法，不斷重複的其實只是「糾錯／改正／走樣」這樣的循環過程。

我教過不少有天份的學生，但大部份卻都半途而廢，因為他們無法按部就班的訓練自己的基本功夫，總是想要不斷學習新的、更高明的技法，長期下來，累積的壞習慣越來越多，最後就很難回頭再重新打基礎了。

很多人寫字看起來認真，其實只是每天很勤奮的不斷重複自己的錯誤。

# 十四、和其他才藝比起來，書法比較容易嗎？

常常聽到一些初學者說，他們之所以想要來學書法，是因為覺得和其他才藝比較起來，書法應該容易一些。

聽到這種說法無數次了，還是覺得不解。

也許是因為大家日常使用漢字，每個人也都會寫字，因而覺得寫書法只是把硬筆換成毛筆而已，應該不難。

如果只是單純使用毛筆寫字，的確不難，只要熟悉毛筆的使用，不管筆法的正確與否，用毛筆寫字，學都不用學，確實每個人都會。

但如果要把字寫得漂亮，有規矩、有筆法，那麼，書法可能是人類所有技藝中最困難的。因為其他的技藝都可以修修改改，唯獨書法必須一次完成，在每一個瞬間所表現的筆畫都達到完美，這當然是非常困難的。

如果想要把書法寫好，那麼至少要花一萬小時的專業、正確、嚴謹的練習，一萬小時，表示每天三個小時，要花十年功夫，如果每天只寫一個小時，要花三十年的時間。

有了這個基本概念，就可以明白，要把書法寫好，有多麼困難，更何況不是每個人都可以把書法寫好。

然而，如果標準放低一點，那麼學習書法又不是一件很困難的事。學書法，難的不是技術（雖然到了某個程度以後，技術很困難），也不是方法，只要有好老師，寫書法的技術與方法都可以克服，而寫書法最難的，應該是有沒有把書法學好的決心和恆心。

現代人很忙，書法只能是工作、家庭之外，行有餘力才能做的事，但有決心的人會排除萬難；最難的是恆心，能夠每天練字，碰到挫折的時候不放棄。

要學書法之前，應該先了解這些基本的情況，以免誤以為「書法很簡單」，而有了錯誤的期待，以為可以很快就學會書法，等到花時間、精力去學習，才發現原來書法沒有那麼容易、簡單，於是又輕易放棄書法，這樣就前功盡棄、浪費了所有的努力。

# 十五、學習書法有沒有快速的秘訣？

要寫好一種字體，要一萬小時，要每天三個小時，連續十年。現代人這麼忙碌，有沒有更快的方法？

要縮短學習的時間，當然要有方法。首先是要建立正確的觀念，要清楚了解自己學書法的目的是什麼，有了正確的認知，才不會有錯誤的期待。

書法是用毛筆寫在紙上的字跡，所以初學書法最重要的就是學會使用毛筆，而不是學習如何寫出漂亮的字。

寫書法當然是為了寫出漂亮的字，但如果毛筆都不會使用，如何可能寫出漂亮的字？

學習書法要從執筆、寫字的姿勢開始慎重學起，執筆要「指實掌虛」，運筆才會靈活，坐姿要端正，視線才不會歪斜，寫字才會端正。

學書法不能只學寫字的技術，同時要學習和書法相關的基礎知識，沒有基礎的知識，就不會知道什麼是正確的，什麼是錯的。

學習正確的知識和方法最重要，有的人盲目學習，累積了一大堆錯誤的觀念與方法，這樣再努力也不會有成績。

學習正確的方法，這就是學習書法最大的祕訣。

如果想要把書法寫好，那麼至少要花
一萬小時的專業、正確、嚴謹的練習，
學習正確的方法，這就是學習書法最
大的秘訣

第二章

# 書法的工具材料

寫書法需要用到筆墨紙硯，沒有這些工具材料，書法就無法成為書法，而筆墨紙硯的種類繁多複雜，不了解相關知識，就沒有辦法買對正確的工具，就很難寫好字。

攝影 / 劉元君

# 筆

## 一、毛筆與書法的關係

書法是用毛筆寫出來的，因此毛筆至關重要。

毛筆的種類、大小、形制（形式和製作方法），和書法的風格息息相關。篆、隸、行、草、楷，每一種風格、大小的字，都有其適當對應的毛筆，筆鋒長度、筆肚寬度差一毫米，使用的效果就差別極大。

用對毛筆，容易得心應手；用錯毛筆，則礙手礙腳，不但很難寫出好字，還容易養成壞習慣。

常常有人會問，不是說「會寫字的人不擇筆」嗎？

正確的答案是，歷史上沒有一個書法家不重視毛筆、不選擇筆；高手隨手都可以寫出好字，不必用特別的毛筆也可以寫出好的書法，不過那是高手，而且「不用好筆也可以寫出好字」並不就等於「不必用好筆」。

書法的風格不同，字體大小不同，使
用的紙張不一樣，適用的毛筆就不一
樣。

維貞觀六年孟夏之

一般人用好筆都不見得能寫好字，更何況用不好的筆。

講究筆的適當性，是絕對必要的。

關於寫書法的錯誤觀念很多，而且這些錯誤觀念都流傳得很廣，初學者很容易受到影響，所以要仔細分辨，如果不明白，可以多問幾個人的意見。

寫字要寫對寫好，首先要排除壞的習慣、錯的觀念，不要聽信邪門歪道的說法，要知道什麼是對的，才能遠離顛倒夢想，不被錯誤的觀念干擾，而後才能安心寫字，才能心無罣礙。

## 二、如何選筆？

毛筆是寫書法的工具，選對筆，事半功倍，毛筆用錯了，不但字寫不好，浪費時間，更容易養成許多壞習慣。

書法的風格不同，字體大小不同，使用的紙張不一樣，適用的毛筆就不一樣。

一種大小的字體，通常只會有一種尺寸、毛料種類都適合的毛筆最容易使用。

學會選毛筆是必然要付出學費的事，不
要以為買了毛筆就是適當的筆，沒有經
過選錯毛筆的過程，很難學會如何選
筆。

因此選毛筆非常困難，如果完全沒有經驗，或者只是初學不久，甚至即使有了一定的功力，想要選擇一枝好用的毛筆，也是不容易的。

最簡單的方法，就是請你的書法老師幫你選筆，因為你寫的是什麼風格的字、字體大小如何，老師最清楚，所以請書法老師選筆，是比較保險的辦法。

## 三、老師選的筆一定是對的嗎？

但是，如果你的老師對毛筆不講究、或者並不熟悉各種書法風格和毛筆種類大小的搭配，那麼，你還是得自己學會選毛筆。

學會選毛筆是必然要付出學費的事，不要以為買了毛筆就是適當的筆，沒有經過選錯毛筆的過程，很難學會如何選筆。

學書法的人要學會逛筆墨莊，那裡有種類眾多的毛筆可以試寫，從挑選到購買回家使用，要經歷無數次這個過程才會慢慢學會選毛筆，也才能了解書法風格與毛筆之間的關係。

# 四、寫書法用什麼筆？

「寫書法用什麼筆」，這是最常被的問題之一。

書法的篆、隸、行、草、楷，以不同風格和字體大小，而各有適當使用的毛筆，但主要還是要看個人的功力、習慣和其他墨、紙、硯的配合。因此無法簡單回答「寫書法用什麼筆」這樣的問題。

一般來說，寫一種特定的字體最好用的毛筆能夠選擇的範圍很小，一般初學者，楷書、行草用狼毫、篆隸用羊毫，也要配合字的大小選用不同規格的毛筆。至於什麼牌子、哪一家店、什麼廠商的毛筆最好用，就必須多打聽。

真正要學會使用正確的毛筆和正確使用毛筆，還是得在學習的過程中，看老師如何幫學生調整筆墨紙硯的配合。

# 五、寫楷書要用什麼筆？

大部份初學者都從楷書入手，所以最常常碰到「寫楷書要用什麼筆」這樣的問題，同樣的問題還有，寫篆、隸、行、草，要用什麼毛筆。

書法的篆、隸、行、草、楷,以不同
風格和字體大小,而各有適當使用的
毛筆,但主要還是要看個人的功力、
習慣和其他墨、紙、硯的配合。

基本上，「寫楷書要用什麼筆」這個問題並不準確，也無法回答。

必須這樣問：我要寫十公分左右的楷書，要用什麼筆？

最好是這樣問：我要寫十公分左右的歐陽詢（或柳公權、顏真卿）楷書，要用什麼筆？

以我個人經驗，寫十公分左右的歐陽詢楷書，可以用直徑一公分，出鋒四公分的純狼毫或是豹狼毫，同樣尺寸有些做得非常好的兼毫也可以試試。

買筆的時候最好要求試寫，當然現場試寫只能有大概的感覺，不一定可以選對真正好的毛筆，但至少可以排除不好或不適合的毛筆，例如偏鋒、無法聚鋒、太軟、沒彈性等等，都可以感受得到。

什麼樣的毛筆好用也很難說，最好是平常做寫字的記錄，記錄使用毛筆的感覺，慢慢就會了解寫什麼字要用什麼毛筆。

## 六、寫楷書能不能用羊毫？

有些老師喜歡讓學生用羊毫，我個人比較不推薦。羊毫含墨量大、出墨速度比較

最好是平常做寫字的記錄，記錄使用
毛筆的感覺，慢慢就會了解寫什麼字
要用什麼毛筆。

通常一種風格的字，都有一種最適合
的毛筆與紙張的搭配。

慢，在宣紙上寫楷書速度可以稍微慢一點，但羊毫太軟，尤其是純羊毫，運筆的時候

毛筆很容易偏側，很難一直保持中鋒，寫字的時候就不容易控制毛筆。

寫楷書的筆最好還是狼毫，至少也必須是兼毫。

唯一的例外是，寫顏真卿風格的楷書可以用羊毫，顏真卿的字體橫豎筆畫的粗細

變化比較大，羊毫比較容易表現。但究竟用什麼筆，最重要的是使用的紙張種類也要

陽詢、柳公權的楷書適合狼毫、雁皮，顏真卿的楷書則適合狼毫、宣紙或羊毫、宣紙。

一起搭配。

通常一種風格的字，都有一種最適合的毛筆與紙張的搭配，除了毛邊紙之外，歐

## 七、寫字前要先泡筆

寫字之前，一定要先用清水泡筆，使筆毛完全浸潤，再用紙張把筆中的水份吸乾，

但不要太乾，再沾墨寫字。

泡筆之後毛筆才會恢復柔軟的狀態，筆毛濕潤才能把墨沾得均勻，這樣寫字才不

會墨色不平均，或過度乾澀。

不同風格和字體大小，
各有適當使用的毛筆，
但主要還是要看個人的
功力、習慣和其他墨、
紙、硯的配合。

# 八、為什麼寫字時筆毛會叉開？

寫字時筆毛開叉通常有三個原因：

## （一）

毛筆品質不好，泡筆時就無法聚鋒。這樣的毛筆不可再用，要立刻更換品質好的毛筆，不要因為任何理由而捨不得更換不好的毛筆，用不好的毛筆字一定寫不好，除浪費時間，還會產生很多壞習慣。

## （二）

寫字的技術不好，還不會「回收筆鋒」，練字的時候要多留意收筆的動作。

## （三）

毛筆太小，而寫的字太大。這是經常見到的問題，很多人對字的大小與毛筆大小沒有概念，初學者不會控制力道，也通常會把毛筆壓得太厲害，這樣寫字，筆毛不但容易開叉，也很容易受傷。

# 九、筆怎麼保養？

毛筆的筆毛很珍貴、也很脆弱，如果寫完字沒有好好善待毛筆，毛筆會很快就不能使用，因而常常有人問，要如何保養毛筆？

保養毛筆的原則很簡單，寫完字，把筆洗乾淨、整理好筆毛、晾乾，或放在紙上

吸乾。

然而有人總是很粗心，字寫完不洗筆，等到毛筆硬掉了，才再不耐煩的洗筆。墨在筆中變硬以後就不容易再洗乾淨，筆毛也就會慢慢變硬、易折，很快就不能使用。

但是過度想要把毛筆洗乾淨也不行，洗筆只能用清水，而且是室溫的清水，用溫水、熱水、清潔劑都會傷害毛筆。

洗筆只要把筆放在水龍頭下順著筆毛沖洗半分鐘就可以了，也可以先在水杯中輕搖毛筆，讓大量的墨先洗出來，然後再沖水一分鐘，這樣就可以了。

這樣洗筆，毛筆還是會有殘墨，那是不可能完全清洗乾淨的，不過已經夠了，毛筆可以不用洗得「非常乾淨」。

洗後的毛筆要把筆毛理順，使之恢復新買的樣子，然後晾乾即可。

## 十、可以用溫水泡筆嗎？

最好不要用溫水泡筆。「溫水」是形容詞，從攝氏二十五度到六十度都可以叫溫水，而毛筆的筆毛、膠在五十度以上的溫度就容易脫落，毛筆也就不能用了。

寫字之前，一定要先用清水泡筆，使
筆毛完全浸潤，再用紙張把筆中的水
份吸乾，但不要太乾，再沾墨寫字。

有的人覺得溫水洗筆比較快，但如前述，稍微失控，毛筆就毀了。

事實上，毛筆不必洗到絕對乾淨，那也是不可能的，在水杯中沖洗兩三次之後，把毛筆吊在水中一二十分鐘，也就可以了。

## 十一、什麼時候要換新筆？

毛筆有一定的使用壽命，有時毛筆外表看起來還不錯，但事實上已經「退鋒」，這時就需要更換新筆。

退鋒是指毛筆筆尖的毛已經磨平了，一般寫大字的毛筆筆尖部份通常只有一毫米左右，小筆的出鋒會更短，只要筆尖不尖了，寫感就會不流暢，起筆不尖、運筆不順、轉折不容易、收筆會開叉，這個時候就要換新筆。

洗後的毛筆要把筆毛理順,使之恢復新買的樣子,然後晾乾即可。

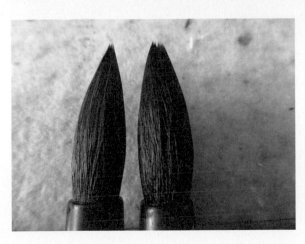

毛筆有一定的使用壽命,有時毛筆外表看起來還不錯,但事實上已經「退鋒」,這時就需要更換新筆。退鋒是指毛筆筆尖的毛已經磨平了。

# 墨

## 一、墨的種類

墨分油煙、松煙，形式有墨條、墨汁，年代有新墨、舊墨。

墨條無論松、油、新、舊，第一要件就是要磨得黑，有些墨條因為製作不當，不容易磨得黑，這種墨條不能用。

墨汁、墨條不管新舊，寫出來的字就是要黑，筆畫不洇滲。

古人寫字無不墨黑如漆，至董其昌始用淡墨、至王鐸而有漲墨、濃淡乾濕之交互運用，然而並未形成風潮，當時每個文人都用毛筆磨墨寫字，知道墨濃是基本的條件，濃淡乾濕只是雕蟲小技。

現代人大都不寫書法也不懂墨法，只要視覺、直觀上刺激就覺得神奇，再加上日本人不臨帖、只求形式變化的日本書風的流行，濃淡乾濕的組合就成為一些人重視的表現方法，這種寫字方法沒有不好，但前提是還是要先把字寫好。

古人寫字無不墨黑如漆，至董其昌始
用淡墨、至王鐸而有漲墨、濃淡乾濕
之交互運用。

## 二、如何判斷墨條品質？

墨條從表面上看，無論做工精細與否，都無法判斷墨條好不好用。

唯一可以判斷墨條的方法，就是實際磨墨。但一般的筆墨莊不可能讓你試磨，所以買墨有一定的風險，如果能夠事先知道哪一個品牌的墨比較好用，這樣買墨基本上就不會有問題。

## 三、好墨條的特性為何？

好的墨條，最基本的條件，就是要能夠磨得黑，不但要黑，而且應該磨得快。磨出來的墨汁，是像水一樣的濃度，不會太稠、太黏，寫的時候應該感覺和沾清水寫字一樣，頂多就只能有一點點的黏稠感。

不好的墨很容易判斷：磨不黑，磨墨要花很多時間，很容易變稠，筆拖不動，嚴重影響寫字的感覺。

好的墨條應該可以讓你在二分鐘就磨好可以寫二毫升的墨量，而且寫起來應該非常滑順，墨色烏黑亮麗，不能達到這個條件的，基本上不能算是好墨。

四、買墨可以問店員嗎?

讓學生去買紙筆墨,總是會有一堆問題,因為學生不懂,所以常常會請店員推薦,問題是店員通常也不懂。

店員不懂,但有時意見很多。例如,學生去買韓國墨,店員總是不以為然,因為韓國墨比較便宜,總是要學生買貴一點的墨。

判斷筆墨紙硯要有經驗,更重要的是不能有偏見,韓國墨容易使用,寫字繪畫都足夠,缺點就是墨條都很粗壯、外形單調,用起來比較沒有情趣。

中國、日本的墨條品牌種類很多,外形、價格差異很大,有時同一家廠商生產的同一款的墨,在不同年代生產的品質也會不一樣,所以唯一的判斷方法就磨磨看。

五、磨墨好,還是墨汁好?

很多人寫字不磨墨,因為麻煩;很多人堅持磨墨,覺得墨汁不及格、不上道。

事實上,墨汁上佳者,比上佳老墨毫不遜色。但磨墨可以讓寫字更優雅、更有品味,因為磨墨而需要的硯台、墨條、水滴、水匙、墨床等等,形成了一個琳琅滿目的文房

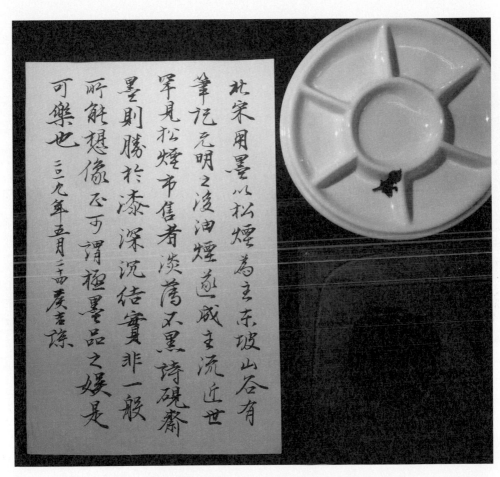

北宋用墨以松煙為主東坡山谷有
筆記元明之後油煙遂成主流近世
罕見松煙市售者淡薄不黑詩硯齋
墨則勝於漆深沉結實非一般
所能想像正可謂極墨品之娛是
可樂也 三〇九年五月三十四庚吉琛

磨墨可以讓寫字更優雅、更有品味，因
為磨墨而需要的硯台、墨條、水滴、水
匙、墨床等等，形成了一個琳琅滿目的
文房世界。

墨汁搭配毛邊紙是初學書法最好的選
擇，寫字的時候墨可以很均勻的在紙
上顯現，也不必太擔心洇滲的問題，
可以比較專心在書寫上面。

世界。

磨墨與墨汁，各有其長，不宜偏廢。

現在的墨汁品質相當不錯，使用上也方便，對初學者來說，墨汁是很好的選擇。

墨汁搭配毛邊紙是初學書法最好的選擇，寫字的時候墨可以很均勻的在紙上顯現，也不必太擔心洇滲的問題，可以比較專心在書寫上面。

但用毛邊紙和墨汁也有缺點，就是容易養成沾墨隨便的壞習慣，在寫字過程中，對毛筆的濕潤程度也容易忽略，不容易了解「墨韻」的變化。

墨汁是液體，而墨裡面的膠容易敗壞，所以要加防腐劑，墨汁裡面的「煙」（碳粒子），是不溶解於水的物質，很容易聚合或沉澱，為了讓墨汁均勻，使用前通常要先搖一搖，現在的墨汁中常常添加分散劑和其他界面活性劑、防腐劑增加墨汁濃度的均一、穩定和保存，這些墨汁中的添加物，對墨的韻味表現有一定影響，所以墨汁寫出來的字，比較沒有變化。

同時，墨汁很容易在空氣中變得凝結濃厚，對寫字的流暢度也很有影響。

要真正了解寫字的最佳方式，還是要磨墨。但磨墨也不是有了硯台、墨條，就可以把墨磨好，如果選擇適當的墨條、硯台，磨出適合書寫的墨，不但需要訓練，也經過非常仔細的練習和體會才能做到。

初學者我認為用墨汁就夠了，有一定程度以後，則應該嘗試用墨條磨墨。

磨墨寫字，才能真正享受寫字的精緻和快樂，古代讀書人有一套完整的「文房」講究，展現了一個特有的儒雅的世界，磨墨寫字正是這種文房文化的開始。

## 六、墨汁可以調水寫字嗎？

墨汁從瓶子裡面倒出來以後，就會和空氣開始作用，大概只要幾分鐘，就會變濃、變稠，對寫字的影響非常大。

因此如何調整墨的濃度和筆的濕潤度，是非常重要的事。

墨汁變濃稠以後一般人總是加水調淡，但調整筆墨的方法，卻不是墨中加水這麼簡單，墨中加水，一個不小心，就會太過稀薄，很難控制墨韻。

調整墨的方法，不是墨中加水，而是筆尖沾墨、沾水，在碟子中整理好毛筆，感

墨汁從瓶子裡面倒出來以後，就會和空氣開
始作用，大概只要幾分鐘，就會變濃、變稠，
對寫字的影響非常大。因此如何調整墨的濃
度和筆的濕潤度，是非常重要的事。

覺毛筆比較濕潤了，再沾一點墨，再在碟子中整理毛筆，這樣就可以把墨的濃度調整過來。千萬不要直接在墨中加水，也儘量不要用淡墨寫字。

## 七、為什麼要講究墨？

寫字畫畫的人不講究墨是不可想像的。講究墨，是指講究墨色表現出來的效果，而不是講究墨汁或墨條的價格、品牌、年代。

墨沒磨好、沾好，就無法理解筆法的正確與否，字也就不可能寫得好看。

現代人寫字大都只注意字形，還有那些好像很厲害的連筆、游絲筆法，但如果墨色不夠飽滿、結實，字的力道就無法表現，寫字終究只能停留在中下的層次。

墨條是古代必備的生活用品，古墨大致品質都不會太差，民國以後比較不保險，因為用硬筆寫字的人多了，墨條也就沒有那麼好了。大陸墨一九五〇至九〇年代也沒什麼好墨，社會不發達、墨廠公營化，不太可能做出什麼好的墨條。二〇〇七年之後大陸私人墨廠復興，墨的生產開始有了轉機，但社會富得太快，許多墨廠以各種方法拉抬墨價，一兩高級的墨，可以貴到台幣三萬。

抒懷 減字木蘭花

花落硯香

筆畫婀娜字婷婷

墨色深潤

閑雅常藉詩詞情

雲煙四起

一時意氣紙上行

記事抒懷

優游歲月酒樽傾

丙申八月侯吉諒

台灣一九八〇年代還有一些好墨，尤其是故宮生產了一批質量極高的墨。現在台灣已經生產不出什麼好的墨條了。倒是墨汁的品質不斷提升，至少練習可用。

日本對書法一向非常講究，一直到現在都還有很專業墨廠，生產的墨條、墨汁都有一定品質，台灣進口日本墨的筆墨莊也不少，很值得一試。

## 八、磨墨多難？多重要？

一般來說，學書法的人大都重視技法，而忽略了筆墨紙硯的重要性。

書法是使用筆墨紙硯這些工具材料表現的書寫藝術，筆墨紙硯的好壞，以及會不會使用，其實就已經決定了學習效果與進步幅度。

以磨墨來說，很多人不太注重，但事實上，寫到一定程度以後，能不能進步，和會不會磨墨有「絕對」的關係。

要磨出好墨，非常困難。墨不是磨黑就算數了，還要注意墨的稠度（和磨墨時間、硯台好壞有關係）、紙張的種類、筆的含墨量，以及寫字的技術的搭配。寫字技術的重要性在這裡是排在最後，因為以上的條件沒有處理好，寫字的技術再好都沒有用。

我常常說，如果沒有把墨處理好，再多的練習都是沒有用。

當然，還是有許多人沒辦法每次都把墨磨好，原因可能是他們覺得磨墨不是很重要，或者覺得有墨寫字就可以，或是覺得平常練習不必太講究，等到寫作品的時候再來好好磨墨，殊不知，所有的習慣都是平常養成的，奧運選手一定每次練習的時候都全力以赴，這樣才能累積出好成績，沒有平常隨便跑跑、比賽的時候再努力跑，就可以得到好成績這回事。

磨墨也是一樣。

## 九、墨色究竟要看什麼？

現代人對書法的墨色最沒感覺。常常看到筆跡連筆、游絲、映帶、纏繞，就以為很厲害，其實不然，墨色不沉重、深厚，那些看起來厲害的筆法其實都只是花招而已。

這和打拳、彈琴的原理是一樣的，要力道到位，拳力、琴音才會實在，而不是虛浮的組合，學會看墨色，看墨色是否沉著飽滿，就可以輕易判斷書法好壞。

現代人學書法，最弱的一環大概是對墨色的不夠了解。書法就是墨在紙上的痕跡，墨跡就是書法。現代人大都強調筆法、字形、結構、風格，用墨則以為濃淡變化、乾

文房之美為以舊物為佳

料工法皆實在也登毛

紙捃擇極如意須書

蓋用伴夏青清

濕交替，尤其受到王鐸的影響，以為墨色有了乾濕濃淡燥的變化就是很厲害，其實這種觀念大錯特錯，之所以如此，是因為不了解、看不懂墨色在書法中代表的意義。

熟悉寫字技術的人，可以輕易掌握乾濕的技巧，很多人用乾筆的技術表現飛白，乾濕交替的手法呈現「老辣」的效果，看起來好像很厲害，仔細判斷，其實不然。

當代書法家林散之的地位很高，他的行草多用乾筆飛白，喜歡的人稱之為散淡天真，我不以為然。如果以唐朝的草書為標準，林散之的草書可以說完全不及格，不但用錯筆紙，技術也不到位。把他的草書和懷素相比，立刻可以看得出來問題在哪裡。懷素草書雖然迅疾如電，筆墨中也常有飛白的筆法，但筆筆入紙，墨色即使乾枯也不只是像林散之的字那樣在紙上飄過而已。

林散之用筆常見的缺點之一是虎頭蛇尾，往往在最後一筆就迅速的飄飛，這大概是他寫字的習慣動作，很多人寫字也是如此，寫到最後一筆往往信筆帶出，看起來好像很瀟灑，其實卻是很糟糕的習慣。

相對看懷素的草書，每個字結束的筆畫有許多變化，看文句、位置、前後字、左右行的關係而定，或連筆、或映帶、或頓筆結束，或出鋒如刀劈箭射，總之是充滿各式各樣的變化，而且和文句內容有深刻的呼應，和林散之那種公式性的飛白寫法，當

然有雲壤之別。

被稱譽為一代大家的林散之都如此，更何況一般對書法一知半解的人。

很多理論主張書法是視覺藝術，正經八百的談論書法的線條特色、空間關係、音樂性，看似高深，但實際上書法究竟在哪裡、因何而美，卻沒有建立實際可以應用的標準，大部份教書法、學書法的人也都不知「書法美在哪裡？」、「一件書法作品要怎麼看？」、「書法作品好壞要怎麼判斷？」這些很基本、很重要的問題，這種現象造成的造成的結果是，寫字寫了一、二十年，依然不懂書法；許多用虛言玄說來唬弄的人，依然大行其道。

現代書法受到日本書道風格、以及所謂現代書藝的影響，大陸近幾十年來流行所謂的「創意書法」，台灣這十多年來也頗有一些人跟進，這些書法以現代、創意和前衛為名，發展出許多怪異甚至可怕的書寫風格，正如許多所謂的現代藝術，形式怪異、名相奇特，其實並沒有什麼真正的內涵。

古人講書法要有骨血筋肉，這全部都是經由墨色表現。

現代人寫字常常追求字形與行書的連筆筆法，因為兩者最容易表現書法功力的技

術，雖然如此，但也是最容易暴露缺點。

書法的字形或其他技術，都還是表現於基本的一筆一畫，如果筆畫沒有力道，再漂亮的字形也是不及格。

力道的表現要仔細於筆、墨、紙三者的關係，墨要磨好、蘸好，寫出來的筆畫才會飽滿有力，字好不好，一眼就看出來了。

## 十、墨韻是濃淡變化嗎？

現在一般學書法的人，都不太重視墨韻，也不懂墨韻。

而一般所以為的「墨韻」，通常就是「乾濕濃淡燥」的變化，或者說，一般人會以為書法作品有「乾濕濃淡燥」變化的，才叫做有墨韻。

「墨韻」的基本定義，是指墨的韻味表現，而不是乾濕濃淡燥的變化。

好的墨韻，就是墨在紙張上面表面出來的墨色要溫潤、飽滿、有力道。

董其昌用淡墨、王鐸用漲墨之後，許多寫字的人都追求乾濕濃淡燥的墨韻變化，

春雨樓頭尺八簫，何時歸看浙江潮。芒鞋破鉢無人識，踏過櫻花第幾橋。

丙申冬月 侯吉諒

並以為一件作品上的墨韻有乾濕濃淡燥的變化，才叫豐富。

其實不然，古人寫字墨色都是追求烏黑、飽滿，墨色不濃是不及格的。

寫不出烏黑飽滿的墨色，基本上不是功力不夠就是方法錯誤，字就不會好。

筆法沒寫對，就寫不出溫潤的墨韻。寫不出溫潤的墨韻，筆法就不對。好的墨韻要有正確的筆法才寫得出來。

現代人很少有機會看到別人寫的書法，再加上很少看到古人真跡，所以就忽略了墨韻的重要。

很多人以為表現一點「牽絲」就很厲害，於是很努力的牽來牽去，卻不知牽絲是虛實筆法的交互應用、筆畫和筆畫之間的映帶而已，牽絲是筆毛自然帶出來的，不是寫出來的，因此墨色在其中會有很漂亮的呈現。

筆法要好，從沾墨、控制筆中的墨量、濃度，到下筆速度都要很講究。字的墨色好不好，就是筆法好不好的證明。

寫字的人都知道要講究筆法，問題是，筆法要如何講究？講究什麼？為什麼講究？

老子句
丙申秋候吉諫

這三個問題最容易檢驗懂不懂書法。

寫字的人講究筆法，通常只把注意力集中在筆法（寫法）上，而卻忽略了毛筆、墨、紙張也要同時講究。筆墨紙不講究，不可能寫出好的筆法。

賣紙的朋友說，許多寫字畫畫的人都不講究紙，他們都覺得自己的技術最重要。

這是個大問題。

望海樓晚景
五絕之一

東坡七絕�

辛卯初冬晨起集書句

見晚桜

月以

光吟秋扇推

初涼歇居

坡公自注

杭州圖經東樓
一名望海樓在
舊治中和堂北
太平興孕元樓
高十八文唐五武
德七年里

# 紙

## 一、紙與書法的關係

書法是毛筆寫在紙上的痕跡，紙的性質對書法風格的表現有決定性的影響。請注意，不是有影響而已，而是有決定性的影響。

紙張有吸水、不吸水，有不同的工法、品相、顏色，可以表現的風格各自不同。

宣紙容易洇，寫楷書不恰當，至少不容易控制，只有把墨磨濃或快速運筆才能避免，但墨太濃則滯筆、快速則浮薄，容易養成書寫的壞習慣。這就是我常常說的「被不對的工具、材料帶壞了」。

清朝以後流行篆隸魏碑，書法家多用羊毫、宣紙，這樣的觀念影響至今，用長鋒羊毫寫字甚至成為一種可以向人誇耀的事。使用不容易控制的長鋒羊毫，展示的是高明的書寫功力，但用長鋒羊毫並不等於功夫深厚。把字寫好，才是最重要的目的。

當然任何一種紙張都可以寫任何字體，但最能表現好字的紙，一定不多。

篆、隸、行、草、楷，每一種風格、大小的字，都有其適當對應的毛筆，也有其

歷代書法名家，沒有不講究紙張，如
果沒有好壞，就談不上講究。

適當對應的紙張，用對紙張，才能寫出書法的精神和奧妙。

也有人說，紙張沒有好壞之別，只有會不會用而已，說這樣話，通常只是暗示自己很會用紙、很會寫字，而不是真話。歷代書法名家，沒有不講究紙張，如果沒有好壞，就就談不上講究。

## 二、什麼是生紙、熟紙？

紙張用樹皮、草料纖維抄製而成，製作時沒有添加不必要的化學物質，也沒有經過再加工的紙張，叫做生紙。生紙吸水性強，是手工紙的一大特色。

生紙的墨韻表現黑白分明、濃淡清楚，寫字畫畫都非常有特色，但因為生紙吸水性大，如果沒有一定功力，很容易寫得洇糊一片。

在製紙的過程中，加入松香皂、明礬，會讓紙張纖維出現排水性，或者用後加工的方式，讓紙張變得比較不吸水，這樣的紙就叫熟紙。

熟紙一般不會洇墨，寫字的速度可以放慢，可以比較清楚、細緻的體會筆毛如何運轉，是初學書法比較容易掌握的紙張。但熟紙的種類很多，對墨色的表現差異也很

生紙的墨韻表現黑白分明、濃淡清楚，寫字畫畫都非常有特色；熟紙一般不會洇墨，寫字的速度可以放慢，可以比較清楚、細緻的體會筆毛如何運轉。

大，最好是試用之後再決定要什麼紙。

## 三、初學書法用什麼紙？

初學書法，最好是用無格的毛邊紙，毛邊紙是竹漿做的紙，好處是便宜、不會洇滲，容易控制。

一般初學者大概要用三個月到半年的毛邊紙，這樣可以專心學習筆法和如何控制毛筆，進步會比較明顯。但因為毛邊紙不能表現理想的墨韻，同時也因為容易使用，反而容易養成不好的習慣，例如毛筆沒有處理好，沾墨不講究等等，因此要儘量縮短使用毛邊紙的時間，改用更好的紙張。

毛邊紙之外，練習楷書、行草的比較好用的紙張，是雁皮紙。雁皮的好處是非常細緻，可以表現出很好的筆畫質感，也可以體會出什麼是好的墨韻，並且雁皮也不會像宣紙那樣容易洇滲，可以放慢速度寫字，仔細體會筆法的轉折和微妙。

雁皮使用得好，可以表現出非常好的墨韻，所以等到學生可以掌握雁皮了，就會開始磨墨。

雁皮使用得好，可以表現出非常好的
墨韻，所以等到學生可以掌握雁皮了，
就會開始磨墨。

磨墨是一個大考驗，很多人以為磨墨很簡單，其實要把墨磨到剛剛好，寫出來的字墨韻漂亮溫潤，卻是非常困難，所以需要細心體會，如果墨沒磨好，那麼前面使用墨汁時不知不覺養成的壞習慣就會顯露出來。

但無論如何，既然用好紙如雁皮寫字，就應該提升寫字的精緻度，所以還是得磨墨。

如果學隸書，就要用宣紙系的紙張，這類的紙張比較容易吸水，墨韻的對比比雁皮更強烈，可以表現出很明顯的墨韻的效果，對寫隸書會很有幫助。

## 四、為什麼要用無格紙張練字？

很多人喜歡用畫了九宮格的紙練字，很多老師也用九宮格教書法，原因是九宮格可以幫助人們記憶筆畫的位置。

但用九宮格的缺點太多了，最好不要用。

首先，每個人用的毛筆大小、種類不一樣，適合寫的字體、大小也不一定，有了九宮格，寫字很容易為了符合格子的大小，而寫得太大或太小，但毛筆的大小不一定

用空白的紙張練字，才可以真正培養
出看字的眼力。

和這些格子相配，因而容易養成使用毛筆的壞習慣。

再來，格子線條會干擾寫字。雖然九宮格可以幫助了解字體的結構，但依靠九宮格去理解、記憶字體結構實在太瑣碎了，沒有辦法記住很多字，字體結構只要掌握漢字結構的一些基本原則，就可以分析出字體結構的重點，根本不用特別記憶。

最後，使用九宮格會養成依賴性。九宮格標誌了寫字的範圍，很容易造成依賴性，寫字的人要學習掌握紙張的大小、寫字的大小和範圍，寫字時，紙張四周要留下適當的空白，也要有一定的字距、行距，要留出多少空白，字距、行距要多大，要視字體風格、大小來調整，用了有格子的紙，就被格子限制住，很難適當調整字體大小、字距、行距，對寫字其實有很大障礙。

平常用空白的紙張練字，可以訓練許多東西，包括筆畫角度、直畫有沒有垂直、橫畫的斜側角度、有沒有平行、字體結構等等，有格子表面上有線條可以參考，但其實反而會造成干擾和依賴，用空白的紙張練字，才可以真正培養出看字的眼力。

## 五、要用粗的還是滑的那面寫字？

手工紙張有正反兩面，正面比較細，背面比較粗，一般來說，都是用細的一面寫字，

之精盖亦坤靈之寶
殺當罪賞錫當功得
謹案禮緯云王者刑
禮之宜則醴泉出於

之精，維亦坤靈之寶，謹案禮緯云，王者刑殺當罪賞錫當功，得禮之宜，則醴泉出於

寫起來比較滑，紙張吃墨比較細緻緊密，也比較不會傷毛筆。

也有人喜歡用粗的那面寫字，寫起來的筆畫容易有飛白的效果，變化可能比正面多，也比較粗獷。不過最好是基本的筆法都很熟悉了，了解紙張的性質、可以表現基本效果之後，再來嘗試特殊的技術，不然寫字的習慣很容易被紙張影響，不知不覺中就養成了壞習慣，久了就很難修正，會嚴重影響書法的進步。

## 六、篆、隸、行、草、楷的紙張

初學書法，一般都是寫楷書，所以用雁皮最好，等到技術到了一定程度，就可以再增加宣紙系的紙張。

一般大陸生產的宣紙很容易洇滲，寫楷書很困難，因此我請廣興紙寮特別研究開發了專門用來寫書法的紙 7077，這張紙的寫感和表現類似一般的宣紙，墨色烏黑亮麗，但特點是比較不會洇墨，所以也可以放慢速度寫字。

不過 7077 畢竟是宣紙系的紙張，所以還是會洇墨，因此要特別注意墨的濃度和筆的含墨量，不然很容易寫得洇糊一片。

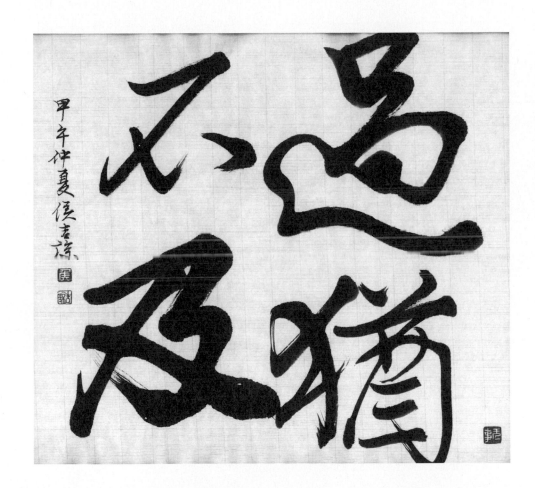

秦漢時期紙張尚未普及，所以古人寫篆隸的工具材料和我們現在寫字的方法不大一樣，因此理論上來說，寫字使用的筆紙組合，沒有什麼特別一定要遵守的規矩，但綜合諸多前人經驗，以及我們現在可以使用的紙張種類，寫篆隸最好的紙張，還是宣紙系的紙張，有一定程度的吸水性，可以表現對比大的墨韻。和寫楷書一樣，寫宣紙系的紙張要特別留意墨的濃度和筆的含墨量。

行草用的紙張範圍比較廣，不管生紙熟紙都可以使用，但還是要注意調整墨的濃度和筆的含墨量，因為各種紙張可以表現的最佳墨韻都不一樣，如果不注意墨韻的表現，很容易養成寫字的壞習慣。

## 七、寫楷書要不要用宣紙？

很多人到書畫用品店去買寫書法的紙，通常會說：我要買宣紙，因為大家都把宣紙當作寫字的「真命天紙」。

以前只要是書法、國畫用的紙張，大家都叫宣紙，但事實上「宣紙」是特指安徽涇縣生產的書畫用紙，是一種混合青檀和稻草纖維做成的紙張，吸水性強，紙張潔白綿軟，是中國大陸最有名的手工紙種類。

寫楷書用宣紙非常困難，因為宣紙容易洇滲，墨的掌握非常困難，所以初學者最好不要用宣紙。

現在市面上有一些宣紙類的紙張，經過一定的調整，寫楷書的時候比較不會洇滲，寫字有了一定的基礎之後，可以買這類的紙張，但最好都先要求試寫，覺得滿意以後再買。

## 八、練字而已，需要太講究用紙嗎？

許多人小的時候練字是用舊報紙練字，因為舊報紙會吸墨但不太會洇，很適合寫毛筆字，也有很多人主張練字的階段不必用太好的毛筆和紙張，因為只是練習，寫完就要丟掉，不必用太好的紙張。

以前物力維艱，老一代人惜物愛物，所以用舊報紙練字，可以理解，但現在科技進步，紙張的生產比以前迅速、大量，回收處理的技術讓紙張可以重複使用，所以已經不必太節省。

最重要的是，現代人練字在美感上、心靈上的要求大於實用，從學習書法的過程中去體驗文字的美感、書寫的樂趣、優雅的毛筆、紙張、文房四寶，安靜的心情，在

在都需要講究紙張的品質，光是如何保持紙張在書寫之後的平整乾淨，都有一定的淨化心靈的功能，所以學習書寫，即使不是使用高價的紙張，也應該有一定程度的講究。

## 九、為什麼要用好紙？

書法就是毛筆沾墨寫在紙上留下的墨痕，從物質的角度來說，書法就是紙上的墨跡，墨、紙張的種類、好壞，對書法的呈現影響最大。

紙張好壞對墨色的表現會很明顯差異，好的紙張可以把墨色的烏黑、沉穩表現出來，濃淡對比會很明顯，也就是所謂的墨韻會很好，寫字的時候用好紙，對寫字會很有幫助，更是賞心悅目的享受。

但奇怪的是大部份的人通常不講究紙張，連許多書法家用紙都很隨便，最常常聽到的說法，就是會寫字的人不必太講究紙筆，這是非常錯誤的觀念。

現代人學書法除了會寫毛筆字，更應該學會欣賞書法和寫書法帶來的生活品味與講究，講究筆墨紙硯和其他的文房用具是古代文人增加生活情趣的重要方法，現代人更需要這份優雅和書香氣質。

羲之頓首 快雪時晴佳想

安善未果為結力不次王

羲之頓首

山陰張弧庚

甲午立春後寒流復來丑醜冷於昔
旦思快晴之束故臨此遣興俟亰凉

使用好的紙張寫字，才能彰顯書法的墨色。

書法可以用的紙張種類繁多，就材料上來分，有宣紙、楮皮、雁皮、竹紙、麻紙等等，就工法來說可以再加上染色、做熟、灑金、灑銀等等，好的紙張本身看起來就很美觀，用這樣的紙張寫字，當然心情也會有幾許的珍貴與愛惜之心，寫字的情緒不同，表現出來的字體當然也就格外有感覺。

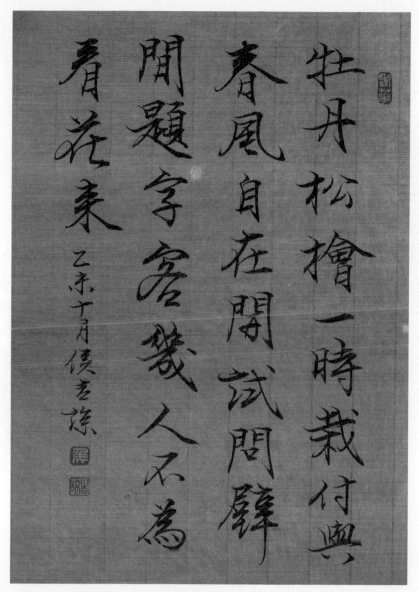

牡丹松檜一時栽付與
春風自在閒試問韓
閒題字客幾人不為
看花來
乙亥十月侯吉諒

使用好的紙張寫字，才能彰顯書法的
墨色。

# 硯

## 一、如何買硯台？

學書法，不能不磨墨，磨墨不能不用硯台。

磨墨寫字和用墨汁寫字的手感差異極大，能不能進步、進步快慢，和磨墨、用墨汁有很大的關係。

學書法要多逛筆墨莊，那裡的筆墨紙硯都值得細細認識，因為都是開放式的陳列，多看也可以增加知識、常識。

蕙風堂、耕硯齋、佳藝美術社、友生昌，都有硯台展示，應該多去看看，先了解硯台的基本特性、一般價格，也可以要求磨墨測試，最後不買，也無所謂。當然，最好買點東西表示一下誠意，而不是只是去免費試硯台，店家開店是要做生意的，學書法的人不能當奧客，去看了硯台如果不買可以買其他的東西，毛筆、紙鎮、水滴、墨條、字帖，都是會用到的，這樣也才不會讓人覺得你只是「存心」來看的而已。

這些筆墨莊的店員（有的就是老闆或老闆娘），一般都很願意回答問題，可以多問，

學書法，不能不磨墨，磨墨不能不用
硯台。磨墨寫字和用墨汁寫字的手感
差異極大，能不能進步、進步快慢，
和磨墨、用墨汁有很大的關係。

答案不一定是對的，但記在心裡，也是儲備知識的一種方法。

在文房用具中，硯台的價格最高，所以更要多問多了解，什麼是新坑什麼是老坑？分別在哪裡？如何分別？（通常不可能這樣就懂了，但這是了解的開始）價格又是如何，都需要一定的了解才能有正確的選擇。

沒有去看過五次，不要出手買硯台，沒有買錯硯台，也是不可能的事，凡事都要在錯誤中學習。

比較簡單的規則，是不要買現在所謂的端硯（不是真正嚴格意義上端硯），也不要買台灣的螺溪硯（不發墨），還有其他種種名頭比較小的硯台，我都不太建議，雖然未必不好用、不能用，但買到「經驗」的機會恐怕還是比較多。

一般而言，歙硯是最適用的硯台，但不要買一萬元以下的歙硯，因為都是新坑的東西，歙硯的老坑新坑差別在發墨下墨的好壞，影響書寫的效率和品質甚大，新坑的硯台也有一些不錯的，但比較少，要碰運氣。至於要買什麼硯台，還是必須先多了解再說。

# 帖

## 一、值得終身追求的字帖

以下這些字帖是值得一輩子學習、研究的，也是初學者最好的開始。字帖最好的版本是日本二玄社出版的，如果還不會選擇，老師也沒有指定，買二玄社的就沒錯。

楷書：歐陽詢《九成宮醴泉銘》

行書：王羲之〈蘭亭序〉、蘇東坡〈寒食帖〉、黃山谷〈松風閣〉、趙孟頫〈赤壁賦〉

隸書：《禮器碑》、《乙瑛碑》、《張遷碑》、《曹全碑》

篆書：李斯〈嶧山碑〉

## 二、讀帖千遍也不厭倦

學會寫書法的唯一途徑是臨摹經典，在練習寫字的同時，學會「讀帖」是最重要的事。

經典展示了一件作品、一種風格之所以可以成為經典的點畫技術、字體結構、行

氣變化、風格韻味、精神內涵等等，如果不仔細讀帖，看不到這些精采的部分，沒有

盡量追求與原帖靠近的精神，再勤勞練字也是白費力氣。

學習楷書的人大多從歐陽詢、顏真卿或柳公權入手，在一筆一畫的書寫中，體會

楷書的書寫技術、點畫方法、結體特色，這大概就是一般人所謂的學書法，也就是說，

學的其實只是寫字的方法。

學書法當然要學寫字的方法，而這些方法就全部都在字帖裡面，如果不會讀帖，

看不懂字帖裡的技術和精神，怎麼可能把字寫好？

## 三、經典書法的意義

書法史上可以稱之為經典的作品不多，一個朝代最多就是三、五人，六、七件作

品而已，這些作品通常具有非常獨特的風格，才經得起時間的考驗，而後才能成為經

典。

經典的作品有其特色，學習的人就是要努力吸收其中的特色。碑刻書法難免有風

化殘缺，如何辨識其中的筆畫結構對初學者當然是困難的，但這也是學會分辨的必要

過程，所以不能用修補過的字帖為了清晰易辨，常常描補字帖上的模糊之處，但也因此失去許多趣味。

學習經典書法就是要學到形神俱備，即使原作偶有錯字也最好照樣臨摹，因為其中必有緣故。

亂改字帖，最為可恨。

初學書法的人，常常只買他要練的那個字帖，而且只買一本（一種）。

現在出版的各種字帖非常多，印刷很精美，價格也非常便宜，只要數千元，幾乎就可以把歷史上最重要的書法經典通通買到，不管程度如何，如果喜歡書法的話，真要學習書法，就要一次把那些字帖全部買下來。

學書法不能只練字，除了自己練的字，其他什麼都不知道。

看字帖是了解書法最直接的途徑，很多人讀了許多解釋書法之美的書，但卻從來沒有好好看過一本字帖，這種情形，讓人無法理解。

曾經在網路上看到有人大談特談要如何欣賞蘇東坡的書法，要讀他的詩文傳記、如何讀，但寫了很多，就是沒寫要讀蘇東坡的書法，這種本末倒置的情形，還滿普遍的。

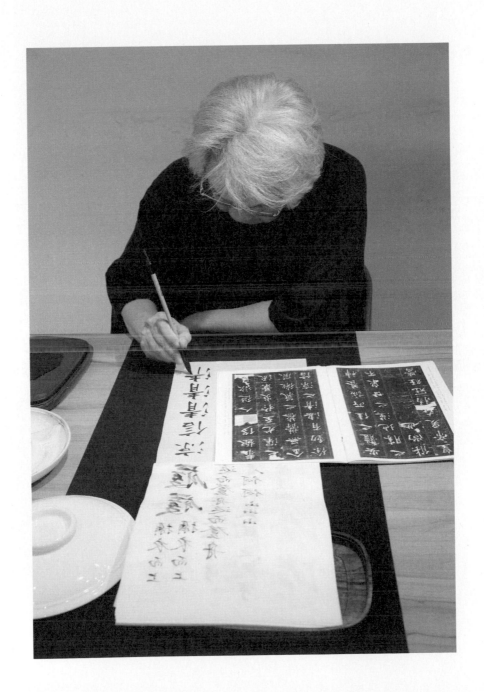

也許有人會說，我現在只是初學，只看得懂楷書，其他什麼都不懂，買了不是浪費了嗎？

錯了，且不說初學者是不是看得懂楷書，至少把自己限定在初學練字的範圍內，就不恰當。要了解書法，至少得多知道歷史名家名作，先知道名字、看到作品，然後再慢慢去理解。

了解書法比學會寫書法重要太多。很多人練字練了好幾年，卻沒有半本像樣的字帖，這樣怎麼可以把字寫好呢？

## 四、為什麼字帖要買二本以上？

每次碰到好的字帖，我總是叮嚀學生，至少要買兩本。為什麼？

一本收藏，一本平常使用。

練字很容易把字帖弄髒，會影響視覺的美感，但如果太過珍惜，又會捨不得用，字帖買來不用就等於沒買，再者，現在比較好的字帖都是中國大陸出版的，有可能初版以後就再也看不到了，所以，看到喜歡的字帖，最好買兩本。

不同出版社，不同大小形式的版本，
對同一個字帖來說，也經常會產生不
同的效果，例如，一些手卷式的作品，
如果印成一頁一頁的，觀看、練字很
方便，但卻無法領略整件作品的諸多
變化。

再者，不同出版社，不同大小形式的版本，對同一個字帖來說，也經常會產生不同的效果，例如，一些手卷式的作品，如果印成一頁一頁的，觀看、練字很方便，但卻無法領略整件作品的諸多變化。

我買過十幾二十種王羲之〈蘭亭序〉的版本，有的隨著照相、印刷技術的進步，才慢慢看到〈蘭亭序〉裡面是有許多墨韻變化的，也才終於了解一些專家對王羲之〈蘭亭序〉的研究和評論，對王羲之〈蘭亭序〉才有了更深入的看法，這種情形，其他字帖也時常發生，最常見的，是不同時代拓的碑刻字帖，影響尤其非常大，碑拓的字帖由於拓工的關係，同樣的碑往往會呈現極大的風格差異，這對書法的理解當然會產生很大的影響，其中的好壞高低，只有長時間的研究才能慢慢看得出來。所以，同樣的字帖，有不同的型式或版本的時候，也應該留意。

## 五、初學者要如何讀帖？

初學書法的人常常不知道讀帖的重要，甚至也不知道要仔細觀察老師寫字的方法，只是一味的埋頭苦寫，這樣寫，會把字寫得好嗎？當然不可能。一個人如果沒有經過適當的訓練，即使天份很高，也很努力，但就如同用自己的方法學游泳，也不可能成為奧運選手。

字帖就是無聲的教練，所有書法的技術都在字帖之中，要把字寫好，就要先非常仔細的讀帖。

讀帖要讀什麼？就是要讀筆畫的粗細、長短、大小、角度，以及筆畫的之間的關係，然後把字帖上的筆畫和老師示範筆法結合起來，想像字是怎麼寫出來的，先在心中想好，然後再下筆寫字。

## 六、讀帖也需要訓練

臨帖之前要先讀帖，讀帖要精細。

臨帖要像，前人的字帖在眼前，不能視而不見，沒有精細的讀帖，如何寫得像。

但許多人寫字其實是不看字帖的。

讀帖也不是仔細讀就什麼都清清楚楚。即使只是靜態的結構，沒有經過訓練，也有許多東西無法看到。

讀帖要讀出筆畫特色、結構，筆畫和筆畫之間的關係，筆的大小，筆的姿勢，字的速度和節奏。

讀帖要讀什麼？就是要讀筆
畫的粗細、長短、大小、角
度，以及筆畫的之間的關係。

臨帖常多注重結構，其實筆法最難，所以要有老師的示範，要仔細觀察老師如何再現字帖中的字，有什麼不同，細想為什麼不同，然後才自己動手寫字，而後再仔細比較自己的字和老師的字、字帖上的字有什麼不同，細想為什麼不同，不斷重複這個過程，盡量向字帖靠近，日積月累下來才能慢慢掌握寫字的方法。

## 七、臨帖的像要到什麼程度？

臨摹古人經典是學好書法唯一的方法，所以臨帖要像。

理論上，臨帖是愈像愈好，但對初學者（學習任何一個字帖累積不到一千小時的，都算初學者）來說，要寫到像其實很困難。

所以，像，要依能力、程度而有不同的追求。

初學不必拘泥像或不像，更重要的是學習寫出正確的筆畫、形狀、力道，等到控制筆的能力到達「可以隨手寫出自己想要的筆畫的時候」，再追求寫到像。

「像」有許多層次，外形的像是最簡單的，比較高的境界，是筆畫精緻、墨韻、節奏的像，沒有一萬小時以上的正確練習，不要奢望能寫得像。

初學不必拘泥像或不像，更重要的是
學習寫出正確的筆畫、形狀、力道，
等到控制筆的能力到達「可以隨手寫
出自己想要的筆畫的時候」，再追求
寫到像。

# 八、字帖中殘破的字要怎麼寫？

很多人因為不習慣閱讀殘破的碑帖，因此喜歡買修復過的，「看得比較清楚」的字帖。

用修復過的字帖練字會產生許多問題，所謂「比較清楚」，其實只是被修得比較看得出來是什麼字，但這樣的修復是有問題的。

許多修復過的碑帖，都修得很公式化，修復者本身也許是某一個碑帖的專家，某一種風格的字體可能也寫得不錯，但像漢隸的許多碑刻、歐陽詢〈九成宮醴泉銘〉，都是字體變化繁複的碑刻，那些只剩下局部的文字，常常會隨著學習程度的增加，而會有不同的看法，且慢慢接近原帖的精神，但如果用修復過的字帖，就會被限制住，因為修復的樣子已經在那裡，不會再去思考。

因此，如何還原碑帖殘破的部份，學問很大，不是初學者可以勝任，因此最好的方法就是依照老師的教導，這也是書法很難自學成功的原因之一。

當然，也許有人會說，他只是想要把字寫得漂亮一點，沒有要當書法家，所以應該不必這麼嚴格吧？這樣的態度當然也可以，只是馬虎的結果，當然是畫虎類犬了。

如何還原碑帖殘破的部份，學問很大，
不是初學者可以勝任，因此最好的方
法就是依照老師的教導，這也是書法
很難自學成功的原因之一。

歐陽詢的楷書有「極則」之譽。歐陽詢的
楷書不容易學，至少比顏真卿、柳公權難，
但好處是不會寫俗。

# 九、學楷書為何要從歐陽詢〈九成宮〉入手？

初學楷書，學校一般從柳公權、顏真卿入手，這兩人的書法影響很大，但他們的筆法比較單調重複，容易把寫字寫俗了。

歐陽詢的楷書有「極則」之譽，意思是他的字是最好的，顏真卿和柳公權都受到歐陽詢很大的影響，既然如此，與其學從子徒孫的東西，不如直接向最經典的源頭學起。

歐陽詢的楷書不容易學，至少比顏真卿、柳公權難，但好處是不會寫俗。字寫得不好看還無所謂，但如果寫俗了，就不容易改進了。

# 十、多看展覽與真跡

喜歡音樂的人會講究音響器材，有的人會追求音響的極致，希望可以達到原音重現的境界，但這是完全不可能的事。想要原音重現，唯一的方法去聽現場演奏。

寫書法也是如此，現代人因為印刷、電腦科技發達，很容易取得字帖的精印甚至顯微放大的照片，看到許多肉眼看不到的細節，所以學書法很容易停留在看印刷品的

然而印刷再精美、顯微再清楚，都無法取代原作的精神，那是物質條件本身決定的，無法超越。碑刻的字帖即使是印刷品，不同版本的效果還是有很大的差異，碑刻拓本、印刷條件，對書法的呈現效果都有很大影響。

如果是墨跡本，更是如此。現在中國大陸出版的字帖非常多，價格也相對便宜，但品質差異也很大，如何買到最好的字帖，要多比較。

最簡單的方法，就是買日本二玄社或台灣故宮出版的字帖，雖然貴了一點，但字帖品質決定了書法的眼光，還是非常值得。

層次上。

第三章

# 如何有效練字

書法沒有捷徑，但有正確有效的方法，觀念正確、方法對了，練字才會有效率。

# 一、刻意練習

要成為專家，需要一萬小時的專業訓練，這應該已經是大家熟悉的常識了。

但累積一萬小時的訓練其實還要有「正確」練習這樣的前提，沒有正確方法的練習，甚至不能說是練習。

「正確練習一萬小時」，是成為專家的基本條件。

「刻意的正確練習一萬小時」，則是快速成為專家的秘訣。

至於如何刻意的正確練習，那就要靠自己十分自覺，或老師的指導。

# 二、方法正確比努力重要

學習書法，方法正確比努力重要。

如何知道方法正確？唯一的途徑，就是找一位願意教的老師。

如何判斷老師的方法對不對？很簡單，看老師能不能寫出和字帖一模一樣的字，如果老師寫得出來，那就表示老師的方法正確。

如果老師寫不出字帖上的字，就不必猶疑，另找老師。

三、重複的力量

臨帖是學習書法最有效的方法，而臨帖最有效的方法就是不斷重複，一個字寫八百次。

一個字老老實實寫八百次，慢慢把整個字帖寫完，比什麼都有效。

為什麼要這樣寫？因為要把臨帖的技法變成自己寫字的習慣。

許多初學者過不了這一關，因為他們會覺得無聊、沒有成就感；但不重複臨帖的人，我還沒碰過成功的例子。

有的人喜歡「從頭到尾」臨帖，因為這樣比較有成就感，但這樣臨是學習一個字帖最後階段的功課，如果一開始就這樣臨，不可能寫得好。

四、要一個一個字練嗎？

應該把每一個字、每一個筆畫寫好，再嘗試寫二字、三字，否則只是浪費時間。

一個字至少要寫八百遍以上才能記憶筆法、字形，技法才會熟悉，沒有完全記憶就很容易忘記，等於沒練。

## 五、是不是要從楷書開始？

理論上，初學書法也可以從隸書或篆書開始，不一定要從楷書開始。

隸書和篆書的書寫技術相對來說比較簡單，學習比較容易，如果學習的人不覺得奇怪，不妨可以篆隸開始學起。

然而要留意的是，如果想把書法寫好，可以很自在的使用毛筆寫字，那麼還是要學習楷書。

而且如果一開始就從篆書、隸書開始寫字，難免會養成一些特殊的習慣，這些習慣對寫楷書會有一定的阻礙。換句話說，先學篆隸再學楷書，可能會比一開始就寫楷書更困難。

楷書不容易寫，需要三個月到半年時間才能進入狀況，但從長遠的學習來說，這樣的過程是必然要經過的。

不過如果只是要有空寫寫書法，感受
一下寫毛筆的樂趣和意味，那麼，也
就不必在乎先學什麼後學什麼，只要
寫得高興快樂就可以。

不過如果只是要有空寫寫書法，感受一下寫毛筆的樂趣和意味，那麼，也就不必在乎先學什麼後學什麼，只要寫得高興快樂就可以。

## 六、一開始就寫行書，可以嗎？

如果完全沒有學過書法，一開始就學寫行書，非常不恰當。

寫書法的基礎，是要掌握使用毛筆的方法，要能控制毛筆，寫出自己期待的筆畫形狀、組合出理想的字形。

行書看起來流暢、自然，是應用最廣的字體，能夠用毛筆寫行書，也的確是一件非常愜意的事，並且可以深入感受書寫時帶來的樂趣。

但寫行書需要一定的技術，沒有幾年的基礎，不可能寫好行書。

初學者不可能掌握毛筆的使用方法，如果毛筆都不會控制，不能完全掌握筆畫的寫法，寫行書只能是自得其樂而已。

## 七、跟帖,還是跟老師?

老師示範的和字帖不一樣,要跟老師?還跟帖?

臨摹是學習書法的唯一方法,但臨摹是非常不容易的事,即使是老師,也不可能寫得和帖子一模一樣。但老師示範的,就是老師的理解和老師的能力,以及在其理解與能力下所展現出來的方法,這樣的示範,當然值得學生學習。

對楷書初學者來說,如何把碑刻的字體還原成書寫的字體,其中使用毛筆的方法、力道的表現、書寫節奏速度的掌握,才是初學的重點,字體的結構與形狀反而不是很重要。

初初學書書法,要先學會用毛筆,會用毛筆了,知道筆畫怎麼正確的寫出來,才有辦法把正確的寫出漂亮的字體。如果連筆畫都不知是如何寫出來的,那只能用畫字的方法把字形狀畫出來,這樣的練習看起來好像寫得不錯,但事實上是最沒有幫助的。

## 八、如何觀察老師示範?

觀察老師示範寫字是學習非常重要的訣竅,老師把一個字寫出來,所有寫字的秘

觀察老師示範寫字是學習非常重要的
訣竅，老師把一個字寫出來，所有寫
字的秘訣都在其中，問題是，你看得
到嗎？

訣都在其中，問題是，你看得到嗎？

看老師寫字，不是只有看老師把字寫出來而已，還要看老師是怎麼寫出來的，筆尖如何運動，力道如何變化，如何起筆、提筆、轉筆、運筆、收筆，每一個筆畫都包含以上的五個動作，甚至更多，你可以看得到的話，才有可能理解毛筆是如何使用的。

## 九、什麼是寫字？什麼是畫字？

用毛筆寫字，字體筆畫會有一定的形狀，變化萬千，但不管如何變化，那些二筆之內的形狀、粗細、輕重、大小，都一定是一筆一筆寫出來的，而不是把筆畫的形狀畫出來。

一筆把筆畫的形狀、粗細、輕重、大小寫出來，才是正確的「寫字」方法，要做到這個程度，就必須能夠完全掌握使用毛筆的正確方法。

寫字的過程就是一筆一畫的連續書寫，如果用畫字的方法，一個筆畫就必須來回好幾次，才能把筆畫的形狀畫出來，這當然不是正確的寫字方法。

## 十、洇不洇？

碰到會洇的紙，用比較淡的墨，寫得快一點就不會洇，這也不是什麼高明的技術，

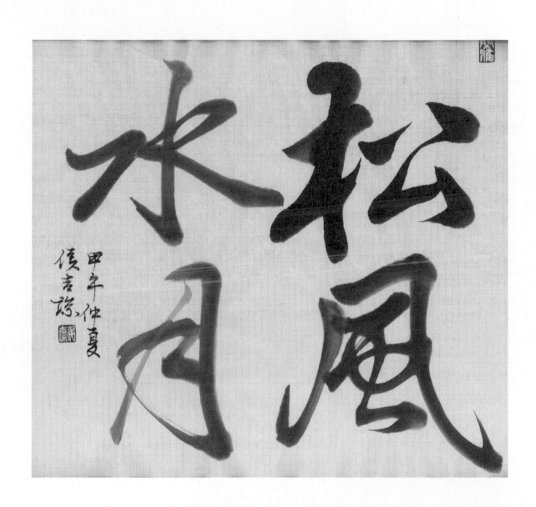

高明的技術是要把字寫好——筆畫完整、結構均衡、有力道，行氣流暢，風格統一而又有微妙變化。

## 十一、寫字的速度與節奏

看古人的字，筆畫、結構是可以看得到的，看不到的是寫字的速度和節奏，墨色也看不到，除非是看真跡。看不到墨色和節奏，對一個字帖的理解，也就差不多只剩下外形而已。

現代人多從印刷品、網路看書法，只能看到字形，很多東西是看不到的。要看到書法的精髓，唯一的方法就是看真跡。

寫字的速度與節奏，和字體大小、書體風格有關，一般來說，行草要快，篆、隸、楷比較慢，但這是相對而言，你的慢可能是我的快，我的快有可能是別人的慢。

寫字快慢要看字體、大小和技術程度，很難簡單說明，最好是有老師教比較安全。

但無論如何，找到自己適當的寫字速度是很重要的。我通常要求學生楷書、隸書十至十五公分的大字，一小時寫到一百五十字至二百字，行書要二百五十字至三百字

左右。

有的學生不敢寫快，因為一快就沒有辦法控制，所以如何寫快又能有筆法，需要一定的訓練。

楷書寫不好，是因為筆法和結構不好。

行書寫不好，除了筆法和結構，最主要是因為筆順和節奏不對。

## 十二、寫字轉不轉筆？

常常有人問，寫字轉不轉筆、捻不捻筆？是用指頭轉嗎？

這個問題平常可以探索，寫字的時候不能思考，因為寫字的時候所有的動作都電光石火，沒有時間思考。

簡單說，寫字當然要轉筆，可是怎麼轉，卻無法簡單說。

轉筆有許多種方法，用指、用腕用臂甚至用身體，也有只用筆轉，還要看筆畫的角度、筆畫和筆畫的前後關係，寫字的位置和身體的關係，還有紙張的性質、毛筆的

種類、字體的大小等等，通通關係到如何轉筆。

轉筆學問大，豈能簡單答。

寫字要不要轉指、運腕，始終有人發問、爭辯。

古人談轉指、運腕的資料很多，可以參考不必迷信，更不一定正確有用。

如果用最簡單的方法來形容寫字的方法，我會比較主張「不要卡住」就好。不管寫什麼字，用什麼方法寫，最重要的就是運筆要順暢，運筆順暢才能筆畫流暢。

包世臣《藝舟雙楫》談書法，細到每一根手指是用來寫什麼筆畫都有規定，看似講究、高明，其實根本就是故作高深，唬人用的。包世臣自己的字寫得亂七八糟，就是證明。

我常常告訴學生，道理要知道，寫字的時候卻不能想，寫字的運動方式基本上是人體自動工程，身體自然會調整全身的肌肉、筋骨去完成寫字的動作，就好像騎腳踏車一樣。

舉例來說，我寫字是連腳底都用力的，可是我自己並不知道，那是有一次寫了大

字以後腳底痛了很久，才發現原來寫字和腳底有關係。這裡面有道理，但不必講究，因為身體會自動完成所有的肌肉、筋骨、力量的運用和協調。

## 十三、寫字要不要藏鋒？

藏鋒曾經是台灣學校書法教育的金科玉律，甚至是判斷書法好壞的真理，但事實上，寫書法不一定要藏鋒，一般是篆隸要藏鋒，但其實寫篆隸也不一定要藏鋒，許多近年出土的秦簡上的字都沒有藏鋒，證明人們在日常書寫的時候，只要便利書寫就可以，不需要藏鋒。行草更不需要藏鋒，大部份的楷書也不藏鋒，包括顏真卿、柳公權在內，他們也很少藏鋒。

所以問題是，為什麼會出現寫書法要藏鋒這樣的觀念？是誰「規定」藏鋒會比較好？好在哪裡？以上兩個問題早就是過時的錯誤觀念了，為什麼還是有人當作是書法的真理？

## 十四、要練漂亮的字

我常常說，漢字通鬼神，因為漢字以自然的形狀造字，其中自有一些感通天地的

道理，長時間面對一個字，就會受到那個字的力量影響，因此，練字要練漂亮的字，才會有正面的能量，醜字寫多了，內心也會受到扭曲。

## 十五、練字的進度

寫書法到了一定程度之後，就沒有所謂的進度可言，最重要的，是寫書法的目標。

這個學習書法的目標，則是看書法在生活中佔據的位置如何，寫書法應該成為生活的一部份，書法應該是一種生活的方式、品味、格調，以及某種讓人嚮往的境界，而不是成為每天追求書寫技術的功課。

寫字到了這種程度，重要的就不是每天花多久時間練字，可以達到什麼進度。不管做什麼工作，不管多麼忙碌，書法都必須是心頭上念茲在茲的東西，不能做到這點，就表示書法仍然只是一種技術的追求，而不是生活的內涵，如此這般，必然無法長久。

## 十六、不寫字的練字法

精神好，字才寫得好，但只有精神好才寫字，字也寫不好。所以要懂得一些不寫字也可以練字的方法。

有許多方法是不需要動筆也可以練字的，而且往往是進入另一個層次的關鍵，因而教授了一個方法，讓學生練習，有別的學生在旁邊聽得津津有味，好像學到了秘訣。

於是趕快補充，這種方法只對有基礎的學生有效，程度不到的學生，還是老實寫字比較實在。

不管什麼時候、程度如何，有空多仔細看字帖是最好的「不寫字練字法」，細細深入欣賞、研究一個字的筆畫、結構、韻味、美感，對寫字的幫助很大。讀帖是最容易的「不寫字練字法」

## 十七、背臨不可信

有很多書法資料說，很多書法家練字很勤奮，可以把整個字帖背下來，所以他們臨帖的時候可以不必看字帖，這叫「背臨」。也經常可以看到一些書法家在他們的作品中註明說是「背臨」。

但我從來不相信「背臨」。

其一，我還沒見過哪一個人的記憶這麼好，可以把一個帖子完全背下來——不是只有記憶文字，而是所有的字形、結構、行氣、筆法。

其二，不只是記憶的問題，還有眼力的高低。眼力是隨著書法修養的增進而增進的，書法有很多東西是寫不到就看不到，不是白紙黑字在眼前就以為什麼都看到了。沒有把字帖放在旁邊，臨帖的時候時時觀看，很容易只是一直寫自己的字。

其三，我見過聲稱自己可以「背臨」的，通常都是半調子。但說自己的「背臨」，都是為了表示自己很厲害，可以唬人。至於「背臨」效果如何，拿原帖比一下就知道了。

攝影／劉元君

第四章

# 如何創作

寫作品不是看了老師示範就會了，也不是自己查了書法字典把字組合起來就可以了。同樣的兩個字，流水、水流，寫法就要相對調整，直排、橫排也會影響書法的表現。

仿宗罹故昏入夢

萬興新箋勝舊

真箋發

# 一、寫作品與日常練習

寫作品如何不與日常練習產生衝突？要把握以下要領：

以目前學習的字體為作品的字體。

學習二年以下，只能臨摹，不能寫其他的。

學習二年以上，要寫其他的句子，要有範本，或者要從熟悉的字體集字練習。可以臨摹老師的作品。

每一件作品至少練習五十次以上。

前三十次，以雁皮（行書）、白玉（隸書）練習，後二十次，以正式寫作品的紙張練習。

# 二、臨摹與創作

平常先練習上課內容，如果覺得當日情況不錯，就寫作品，有完整充裕的時間，先練習平常所學的筆法、字體，再寫作品。

臨摹與創作，距離十萬八千里。

臨摹不臨到古人上身，創作很難有自己的精神。

寫字想要寫出自己的風格，理所當然，但又談何容易。

## 三、寫作品要有範本

學生寫作品常犯一個嚴重的錯誤，就是認為寫作品就是要寫自己喜歡的句子和感覺，但卻沒有想到，自己的能力做得到做個不到。

從臨摹到創作是一個很漫長的距離，而不是學習了一陣子，一兩個字帖寫熟了，就能夠創作。

即使「只是」臨摹字帖中的一個段落作為作品，就不容易，因為格式、長短，都有所更改，如何掌握書寫格式的統一與順暢，就非常困難，更何況寫自己喜歡的句子。

即使是從同一個書法家書法集字，也不是查了字典就可以解決，現在網路方便，很多人是一邊寫一邊查字典，或複製下來，這樣剪貼能參考的只有字體形狀，但字和字之間、句子和句子之間、行與行之間，如何調整原作的粗細大小、寫得順暢，當然

善書者必以文史厚其識以詩詞寄其情

隨時遣興而後技進於道書造境界

書藝以技為本先求點畫精微結體平正險絕行氣抑揚頓挫並胸羅萬卷以致
技進於道又須乘興而書才能得意時心手雙暢翰逸神飛丙申秋俍吉陳

不是憑自己的感覺就可以完成。連字體都不熟悉，還要查字典才能寫，這樣的程度怎麼可以寫作品？

## 四、書法風格不是加減

書法的風格不是加法，不是顏真卿加柳公權就會出現新的風格；風格也不是減法，不是把歐陽詢寫細了就是瘦金體。

寫字要有標準，書法的標準不是老師的筆法或結構，書法的標準要以古代經典作品為標準，沒有標準的練習，只是浪費時間。

嚴格來說，不按照帖子教書法，就是誤人子弟。不按照帖子學書法，就是誤入歧途。

## 五、決定書法表現的因素

十年，靠功力。

二十年，靠人文修養。

三十年，靠個性。

六、要寫多少遍？

訓練學生寫作品，常常告訴同學，沒有寫過幾百次，很難把一件作品寫好，這是學生的程度比較差，對寫作品的要求也不熟悉，所以要不斷練習，但並不是說寫幾百次就可以把作品寫好，如果程度不到，就算寫幾百次，也不可能寫好「一件」作品。

寫作品是檢驗臨摹的功力有沒有「寫到入骨」的最佳方法，寫字的壞習慣也會在這個時候顯現出來。

在學習的階段，很多技術是要靠幾百、幾千遍磨出來的，然而對一個成熟的藝術家而言，已經早早超過這個階段，而是追求技進於道了。

面對前輩大師的作品，我常常如是推崇，因為那裡面有個人的才學識情所交織出來的才華，更有時代風格、氣象的累積，沒有那樣的時代和那樣的才氣，都不可能出現大師風範。

四十年，天份才情。

樂毅論
夏侯泰初
世人多以樂毅不時拔莒即墨為劣是以
敘而論之
夫求古賢之意宜以大者遠者先之必迂
迴而難通然後已焉可也今樂氏之趣或
者其未盡乎而多劣之是使前賢失指
於將來不亦惜哉觀樂生遺燕惠王書其
殆庶乎機合乎道以終始者與其喻昭
王曰伊尹放大甲而不疑大甲受放而不怨
是存大業於至公而以天下為心者也夫欲
極道之量務以天下為心者必致其主於
盛隆合其趣於先王苟君臣同符斯大業
定矣于斯時也樂生之志千載一遇也
貞觀十三年大宗命弘文館馮承素摹寫
樂毅論分賜六人壬間元時真本不存而刻摹
日廣石等館藏本近黃庭經 丙申冬俟吉涼

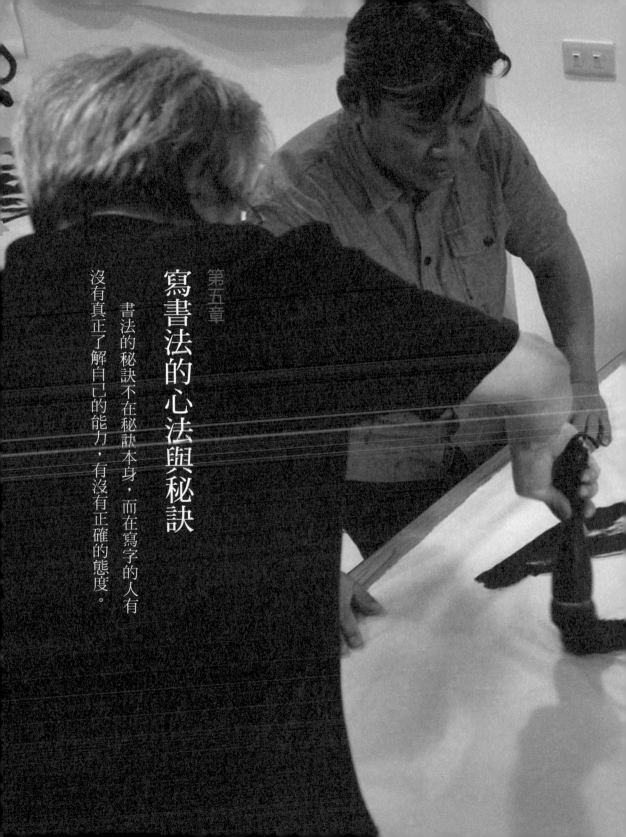

第五章

# 寫書法的心法與祕訣

書法的祕訣不在祕訣本身，而在寫字的人有沒有真正了解自己的能力，有沒有正確的態度。

# 一、書法的秘訣

許多人學書法，到處拜師，目的是希望可以集各家秘訣於一身，累積自己的功力。

也有的人總是注意老師有什麼特別的訣竅可以發掘，以為如此這般就能夠更上層樓。

其實書法的秘訣不在秘訣本身，而在寫字的人有沒有真正了解自己的能力，有沒有正確的態度。連毛筆的基本使用的方法都不會的人，即使知道了寫行草的訣竅，也不可能會寫，如果以為知道方法就會寫了，那就是異想天開，即使自己寫得很爽，但在專家眼中，無非是亂塗鴉罷了。

書法的秘訣如武功秘笈，是要看程度練的，基礎的內功不到，就習練高級的功法，必然走火入魔，沒有程度相當的內功，學習高明的招式，只是花拳繡腿。

再者，有一些功夫看似尋常，但深淺高低一試便知，絕頂高手那麼一站，不必出手自有嶽峙淵渟的氣勢，如高山如大河，恢恢然、盎盎然，這種氣勢又豈是光是知道秘訣可以輕致的？

因此，很多人學書法，常常困擾為什麼他寫了很久，但卻連「一個簡單的橫畫」

都寫不好。

同樣橫畫，為什麼老師隨手寫出來的，就是渾厚蒼勁，而學生不管用多大的力氣，卻還是軟弱無力，一個簡單的橫畫，從王羲之的老師衛夫人形容為「千里陣雲」開始，千百年來，有多少傑出的書法家殫精竭力的探索其中的秘密，所謂一個簡單的橫畫，豈是簡單？

佛家說，學習要「一門深入、依教而行」，所謂學無止境，道理都是相同的。

要把字寫好，不在學了多少高明的技術、不傳的秘訣，而在有沒有把應該寫好的基本筆法、基本筆畫，每次都確確實實的寫好。

寫好書法有秘訣嗎？當然有。老老實實寫字，就是秘訣。

## 二、領悟筆法

書法有點像武功，有許多東西不只是需要勤奮練習而已，要更上層樓，常常需要許多「領悟」。

歷史上有許多書法家對筆法的領悟都是來自大自然的啟發，例如雨水滴漏在牆壁、

用樹枝在沙地上畫字、草間的蛇行、擔夫爭道、撐篙的動作等等，黃山谷的筆法據他自己說，即是來自觀察撐篙的動作，才發展出他一波三折的筆法。

但這樣的筆法其實在隸書中已經常看到，雖然宋朝不流行隸書了，但黃山谷也有可能受到隸書的影響。書法的歷史太悠久，很多東西古人早就發現或者發明了。

在比較前衛的「現代書法」（或者日本式的少字書法）中，過用了許多潑、灑、灑、以頭髮、手指、手掌沾墨寫字等等，在唐朝的時候這些書寫的特技都已經有人嘗試過了，至於用竹子木頭這種「非毛筆」寫字的方法，也早早有人試驗過了，現代人平常日用不寫字，怕是發明不出什麼新招式的。即使發明新招式，恐怕也寫不出好字。

寫字不要好高騖遠，寫字沒有什麼捷徑，只能按步就班的努力。想要速成的人，最後一定失敗，就我而見，毫無例外。

## 三、學書法的目標

以前要求同學去看沈周、文徵明的展覽，回來寫心得，說希望有一天可以寫得和他們一樣。

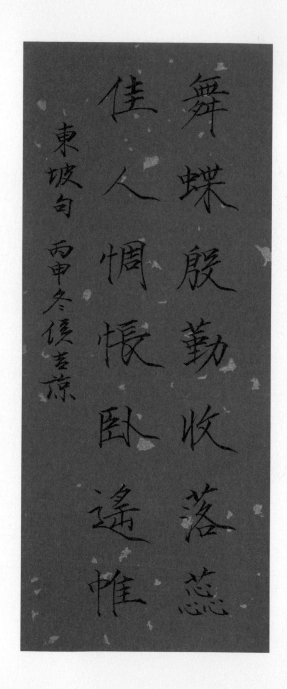

舞蝶殷勤收落蕊

佳人惆悵臥遙帷

東坡句　丙申冬俣言涼

學生的志氣可嘉，但也自不量力，這就好像，去聽了音樂會，就希望可以跟馬友

友一樣厲害，即使對專業的音樂家來說，馬友友都是不可企及的天份，更何況一般人？

對古代大師、現代名家的成就，要深入了解，而後才能知道，他們的成就很難追

得到，即使一輩子全力以赴，也不太可能達到，對那樣的成就，一般人只能佩服，甚

至膜拜，這才是正確的態度。

沒有這樣正確的態度，對古代大師與當代名家的成就不會有敬意，甚至覺得書法

很簡單，以為聽到老師教的方法就懂了。

聽到老師教的方法，就以為自己懂了，這是一般人學習書法最大的毛病，例如中

鋒人人會說，但要真正寫到中鋒，揮灑如意的掌握中鋒，即使是常常寫字的書法家，

也恐怕沒幾個人做得到。

我常常說，聽到不表示知道，知道不表示會了，會了不表示很

熟悉，熟悉並不表示很高明。但一般人學習書法，往往以為聽到就會了。

對於高明、深奧的藝術，學會欣賞、了解其中的精微之處，比「希望我也可以做

得到」更重要，因為輕易的「希望我也可以做得到」，就表示並不真正了解歷代書法

大師的成就有多麼困難和稀有，如果太重視自己能不能做到，反而不能深入欣賞和了解。

台灣學校教育一直缺乏美術、音樂的欣賞課程，所以一般人對藝術不是完全不了解、不接觸，就是把藝術看得太簡單，而且沒有能力分辨工藝與藝術之間的巨大差別，其結果，往往是學了幾年才藝，就以為自己也可以當藝術家或者已經是藝術家。

一般人總是因為不懂而以為音樂就是唱歌的方法、美術就是畫畫技巧，只要學會這些方法、技術，自己也可以成為創作者。

做任何事情，如果要有好的成果，就要知道自己的能力所在，以及能力的極限是什麼。王羲之的書法成就一千七百年來無人能及，七百年來趙孟頫沒有對手，五百年來文徵明的成就始終第一，三百多年來王鐸獨領風騷，這些古代大師的成就，和他們的才、學、情、識、人格特質，以及時代因素息息相關，少了一個環節都沒有辦法達到那樣的成就，一千多年來，會寫文章的人一大堆，才華絕代的詩人也不少，然而還是只有一個蘇東坡，就是因為過了蘇東坡那樣的時代，就不可能再有蘇東坡這樣的文人，也因此蘇東坡的成就才會這麼難得，才會這麼值得我們去閱讀、欣賞、崇拜，但如果去學習蘇東坡，輕易的以為可以和蘇東坡一樣，那也就太不知天高地厚了。

書法沒有很玄奧，但也不是那麼容易。

書法是才、情、學、識以及個性的總合，想要達到高度的書法成就，技術只是最低的門檻，在沒有達到一定的技術程度之前，寫字只能是一定程度的精神寄託，要投入到一定程度，累積一定的才、情、學、識之後，書法的學習才能可能爆發強大的威力。

在現在的時代，只要願意下功夫，方法正確，每個人都能夠把書法寫好，但也不是每一個人都可以當書法家，因為要成為書法家，對文學、書畫、篆刻、歷史、建築、美學等等中華文化都要有深度的理解，而後寫的字才能具備深刻的內涵，練個幾年字，就想成為書法家，未免把書法看得太簡單了。

當書法家很難，但學會欣賞書法卻容易，大部份人學書法，都是學寫書法，大部份人教書法，也是教寫書法，很少有人真正教學如何看懂書法。

要學會書法至少要累積一千小時以上的正確練習，才能掌握最基礎的技術，沒有一千小時，或方法不對，都不可能學會寫書法。

學會「看書法」則簡單多了，十至二十小時就可以建立完整的書法概念，知道書法史的重要人物、碑帖、書跡，以及其中的奧妙精微所在。

從書法的角度，有沒有修養，不是會不會寫書法，而是能不能看得懂一件書法的好壞在哪裡。就好像說一個人有沒有音樂修養，指的不是會不會作曲、演奏之類，而是有沒有足夠深度的音樂欣賞能力。

會不會寫書法，有很多標準，玩票的、自得其樂的、刻苦耐勞的、追求經典的，只要自己高興、不妨害別人，沒什麼好不好，可是面對一件書法，能不能看出好壞、優點缺點，那就和修養、文化深度有關。

學會「看書法」的意義，在於培養深度的文化品味與修養，進而建立一種有品味、價值觀的生活態度。

## 四、天份與努力，哪個重要？

學任何東西，如果有天份的話，一定比較容易上手，這就是一般所謂的天份。

有天份的人，通常心思細膩、手腳靈活，能夠很快掌握學習訣竅，所以比一般人更快進入狀況。初學的時候，這種對比最明顯。學書法也是如此，初學一年左右，有天份的人寫的字，有時真的會讓天份一般的人感到非常非常的挫折。

然而奇妙的是，天份一般的人如果掌握到訣竅了，也可以很快進步，甚至漸漸和天份高的人並駕齊驅。通常學到五、六年左右，天份高低的影響就沒有那麼大了。

學習的時間越久，天份的影響就越小。張大千的藝術成就有「五百年來一大千」之說，其天份之高，以我所知，恐怕無人出其左右，一般人說成功要三分天份七分努力，張大千卻說，要一分天份、九分努力，沒有非常的努力，即使天份再高，也不會有成就。

以書法來說，天份還不只是表現在心靈、手巧上，書法所需要的天份異常複雜，除了寫字的技術，其他文史知識、人生閱歷，甚至個性傾向、人格特點，都是書法天份的一部份。光是有靈巧的手藝，遠遠不可能成就書法。

歷史上的書法家，凡是有名的、流傳後世的，無一不是當代最傑出的藝術家，無一不是當代最偉大的天才，可是，各個書法家的成就還是有高低之分，而造成差異的最大關鍵，就在非書法方面的天份。

以書法技術來說，顏真卿和柳公權可能不相上下，柳公權的書寫技術或許比顏真卿還細膩多變化一些，但顏真卿的書法成就卻遠遠不是柳公權可以相提並論，差別就在顏真卿那種「忠義貫日月」的人格魅力，讓他的書法產生極為雄渾、磅礴的大氣。

相同的，北宋四家中米芾的書寫技術應該是最高的，然而他的書法魅力卻遠遠不如蘇東坡，原因就在米芾的文字、文學修養和蘇東坡相差太多。

現代人把書法當作一種書寫的藝術，表面上看是使書法的藝術性更為純粹、提高，但事實上抹殺了書法內涵的豐富和重要性。

許多現代書法理論熱衷談論書法的線條、空間，好像用線條、空間這兩個比較現代意謂的名詞就可以把書法談得比較現代一點，卻不知，傳統書法的「筆畫」、「架構」、「章法」這三個專有名詞，就已經包含了現代書法理論家不斷使用的「線條」、「空間」概念，而且更為複雜、豐富。

更重要的是，過度強調「線條」、「空間」所帶來的視覺感受的同時，其實是大大削弱了書法的內涵，坦白說，用「線條」、「空間」來論書法，實在太淺薄了。

因而談論書法的天份，不難發現，除了書寫技術、人文修養，甚至連見識高低本身，都是一種天份。

事實上，書法成就的高低，很大程度即決定在這種對書法的見識上。

鑽研書法愈久，愈會發現書法的學問深不可測，原因就在於書法的學問不只是書

法，即使「只是」書法的欣賞能力，也和欣賞者個人的書法技術、文史修養、藝術眼光和人生閱歷息息相關。年輕時候看不懂的書法，可能年紀大的時候就看懂了，年輕時候激賞的作品，可能看了幾年就覺得美中不足，因此，沒有保持開放的胸襟，太早肯定自己對書法的認知，就不能與時俱進，而妨礙自己的眼光。

沒有開放的胸襟，就不能不斷提升自己的見識，學習書法如果沒有這種態度，勢必被自己的習慣所侷限，再好的天份，也會因此變得一點意義都沒有。

五、精熟是最基本的技術標準

書法藝術建立在書寫的技術上，因此我常常說，沒有技術就沒有藝術。而技術的基礎，就是熟練。

寫書法的工具是毛筆，因此寫好書法的根本要求，就是熟練毛筆的使用方法。

毛筆是非常難操控的書寫工具，並不是每天使用就能夠保證使用毛筆的技術可以熟練。

學書法，要先學「對」，然後再學「多」。

使用毛筆的困難，在於用毛筆寫出「正確」的筆法和力道非常不容易。

毛筆不像水彩筆、油畫筆那樣，功能比較單純，毛筆不是用多了就熟悉，就會了。

使用毛筆一定要學會正確的使用方式，「正確的熟練」才是使用毛筆的正確方法，這樣的熟練也才有意義。否則如果把毛筆當作油漆的刷子那樣使用，刷得再熟練，也沒有意義。

受到日本書藝、現代書法、創意書法等等觀念的影響，現在許多人寫字寫得豪邁無比，毛筆被凌虐得像是狂風暴雨中的樹幹，筆毛扭曲變形、筆畫雜亂無比，這種「書法」到底美在哪裡，坦白說，進一步問寫的人，他寫出來的東西美在哪裡，恐怕也說不清楚。

學習書法首先要明白什麼是正確的筆法，筆畫的質感什麼是好的、什麼是正確的，要能夠分辨得出來筆畫的好壞高低，如果連筆畫都搞不定，還談什麼書法？

筆畫之外，同時要講究字形結構的優雅、完美，這也是熟悉的基本條件之一，不熟悉字形結構，不可能寫出好的字。

所以《書譜》上說：寫字要「心不厭精，手不忘熟」，「精」，就是精巧、精密、

精準，只有方法正確，才有可能寫出精巧、精密、精準的正確筆法，正確之後的熟練，也因而才有意義。

如何在最短時間內精熟寫字技術，是決定寫字進步與否的重要關鍵，而每天練習一定時間則是唯一的方法。理論上，練習的時間愈長愈好。但初學者最大的問題，是無法判斷什麼是正確的筆法，因此，初學者一定要「完全」按照老師的要求去練習，努力體會什麼才是正確的筆法，方法不對，寫得愈多，錯得愈多，這樣的練習是沒有意義的。

自學書法不可能成功，這是我一向強調的觀念，原因就在於自學書法者，無法判斷什麼是正確的筆法。現在網路上有許多書法的教學影片，但坦白說，正確寫字的人很少，即使有很高明的示範，初學者也不可能看得出來其中的筆法。

學書法一定先學對的東西，對了以後的練習才有意義。

筆法正確之後，就要想辦法寫到精熟。

一般來說，學書法的過程可以分成三個不斷循環的階段，一是摸索，二是燒開水，三是釀酒。

摸索就是初學一種字體、風格時，從陌生到熟悉的過程，這個過程可快可慢，有時很漫長，可能長達兩三年，有的也許只要幾天，要看學習者的程度、學習目標的難易程度來決定。

經過了摸索的階段，就要用最長的時間、最多的次數去練習，務必在最短時間之內把筆法練熟，很多人在這個階段沒有把握好學習的黃金時間，練習的時間不夠，讓學習的效率降低下來。

例如，初學楷書，應該在最短的時間之內確實掌握各種筆畫的寫法，以及字體結構的大原則，因為所有的漢字都是由相同的二十幾個筆法構成，字體的結構都有類似的比例原則，在幾個月內的時間內掌握這些筆畫的寫法和結構的原則，只要每天練習，應該不是很難。

但大部份人在初學階段都過度重視寫出來的字體是否漂亮，因而養成許多壞習慣。

初學書法，因為不熟悉毛筆的使用，想要把字寫好是不可能的，所以目標要放在如何正確使用毛筆，以及用正確的方法寫字，而不是奢望一開始就寫出漂亮的字。

再者，許多人學書法都是一天捕魚十天曬網，等到要上書法課了，才急急忙忙的寫字、應付老師的要求，這種學習的習慣，永遠不可能把字學好。一兩年時間過去，

同學之間的程度很明顯差別出來，寫得不好的人，往往以自己沒天份或「我又不是要當書法家」為藉口，而放棄學習，如此這般，不但前面的努力前功盡棄，以後可能再也不會去接近書法。這是很多人會有的學習的態度，一輩子都在各種不同的興趣上重複這種錯誤，最後一事無成。

許多人學書法，學沒多久就問「為什麼不能寫得跟老師一樣」，有這種心態的人還蠻多的，每次碰到有人這樣問，還是會覺得很驚訝。有人會學游泳學沒多久，就問為什麼不能游得和奧運選手一樣的嗎？

有錯誤期待的人，通常也學不好書法，因為觀念不正確，學習的態度也就會有偏差，因而很難有耐心把書法寫好。

初學書法，一定要用大量的時間練習，才有可能掌握使用毛筆的方式，學書法就好像燒開水，每天燒，燒得愈久，溫度愈高，一直到終於把水燒開，如果沒有每天練習，溫度就會降低下來，要用更多的時間才能再把溫度燒上去，學會的時間因而會拉長許多。

有了基礎的技術之後，學習書法就會進入釀酒的階段，必得在長時間的練習中，字帖的種種精神、風格、特徵、美感，才會慢慢體會。

為什麼書法家對一個帖子的審美能力會比一般人好？主要原因就是他花的時間夠多，他的書寫能力比較高明，所以看得到更多細節，一般人沒有下這樣的功夫，當然就不可能看得到字帖中的諸多精微的奧妙。因而精熟不但是寫字的基礎，也是欣賞的基礎。從經典作品歐陽詢〈九成宮醴泉銘〉、王羲之〈蘭亭序〉、蘇東坡〈寒食帖〉、趙孟頫〈赤壁賦〉的精熟開始，是進入書法堂奧的第一步，捨此別無他途。

## 六、眼力的提升

眼力的提升，對學習書法非常重要。

如果你看不到書法經典的精采之處，那麼如何可能寫得出來？

古時候沒有照相印刷的技術，所以學習書法的人大都只能從古代的碑帖學習，「帖」一般是指寫在紙上的書法，真跡只有一份，無法大量流傳，而碑是刻在石頭上的字，可以摹拓複製，一個碑可以拓出數千上萬的拓本，因此成為學習書法最重要的依據。

但是碑版書法和原始的手寫墨跡會有一定的距離，所以歷代的書法家，無不努力收集、典藏當代和古代的書法家作品，原因是只有從墨跡本當中，才可以真正了解高

手寫字的境界，也才能把自己的眼光提升上來。

現代人很幸運，照相印刷技術愈來愈發達，許多彩色印刷的古代書法名作都可以輕易買到，閱讀這些字帖，對眼力的提升非常重要。

閱讀字帖，要特別注意的是，不能只像一般看文字書籍那樣，只是很快的把內容讀一遍，或者是一句一句、一頁一頁的很快讀過，這樣讀帖是沒有用的。

讀帖必須學習一個字一個字，甚至一筆一畫的閱讀，看著一個字，想像古人如何下筆、運筆、筆畫之間的粗細大小長短的關係，以及力道轉折變化的精微之處，都要細細的閱讀，而後才能看到一個字的精采之處。

常常聽到有人說，帖子讀多了，自然就看得懂，其實不然，沒有寫字的人，不大可能看得出來字帖裡那些書法字的玄機，毛筆如何在紙上運動、轉折，而後呈現出我們看到的樣子，沒有寫字，就只能看到那些很清楚的字形、結構。

眼力的訓練和寫字的能力息息相關，寫字的功力愈高，可以看到的細節愈多，這是所有寫字的人都會有的經驗，因而寫字能力的增加，對眼力非常有幫助，然後眼力的增加又再次對寫字的能力有所提升，這是一個非常奇妙的過程。

對初學者來說，如何閱讀字帖，最好的方法，還是有人帶領、引導，這是最快入門的方式，但現代人學書法大都注重學寫字的技術，而卻忽略了讀帖的重要，這是非常可惜的事。

## 七、追求書法的文化深度

曾經收到一位報名學書法的人，希望可以從書法的學習當中，「深入感受這中國文化的美、這一枝毛筆猶如長江、黃河滋養與貫穿這幾千年的歷史。毛筆是軟的卻也活生生的記錄了祖先傲骨的精神。我想了解這水墨之間的意境」。

對學習書法有這樣的期待，其實我的反應是憂喜參半，喜的，當然是這種從書法去感受文化之美的方向是絕對正確的，憂的，要從書法去了解文化之美，那是一個非常漫長的過程，少則五年十年，有多少人能夠有這種耐心，願意「真正」的投入心力去學習書法？

學習書法要有正確的態度，才不會有錯誤的期待，所以我常常強調，沒有一千小時以上的認真練習，不可能學會使用毛筆。

有了一千小時的練習，這才算是稍稍有了一點點的基礎，在這個基礎上面，於是

才可以「真正」的開始探索書法之美。這個時候來談書法的欣賞，或許才是真正的開始。

有多少寫書法寫了十數年，對於一件書法作品的好壞高低，還是不能判斷的？面對像王羲之《蘭亭序》、蘇東坡《寒食帖》這樣的經典名作，還是不知如何欣賞的，太多太多了。

事實上，在教書法的過程，學生的某些反應，常常會讓人很挫折，例如，我最常常舉的例子是，學生學沒多久，就問「為什麼我都不能寫得和老師一樣？」有這種困惑，就表示根本不理解書法的高深，而誤以為聽到就會、教了就懂。

## 八、興趣就是天份

學習任何東西，或者從事任何行業，凡是自己有興趣的事，都比較容易成功，為什麼？

因為通常你有興趣的東西，就是天份所在。

台灣的家長通常會希望子女念書的時候要去念那些比較有前途的科系，用心可嘉，但未必正確。

年輕的時候讀過林文月寫過一篇文章，大意是她從小喜愛文學藝術的兒子問她，以後是要念理工還是藝文好，文學成就極高的林教授委婉的建議，如果可以，應該選擇理工為職業，而把文學藝術一輩子的喜好。

年輕的時候正醉心文學藝術，看到這樣的文章其實有點悵然，台大中文系教授林文月都不鼓勵自己的小孩專攻文藝，難道文藝就這麼沒前途嗎？

當時我在報社當編輯，坦白說，也的確看個到寫詩寫散文、寫字畫畫、刻印章會有什麼特殊的前途，然而現實不容我多想，既然已經選擇了這樣的工作，就只能在的工作上敬業樂群，加強自己的專業能力，而後在工作之餘於文學書畫的創作中得到寄託滿足。

這種滿足，正是林文月在《寫給兒子的信》中所說的：「我真心認為讀書的樂趣乃在於無所為而為，驟然探得其中一點理趣的快樂，不太可能在功利式的閱讀計畫中獲得。我又始終堅信，無論文學家、藝術家，或科學家，終極的目的無非在追求真善美的至高境界……」我相信，這是學問、聲望都非常極致的母親可以給她兒子最好的指引。

然而這麼多年來，我卻難免不時想起，如果後來林文月的兒子不是選擇理工，而

是從事他從小醉心的文字藝術呢？會不會後悔？會不會更有成就？

這個問題當然不會有答案，因為人生沒有假設性的答案。

因為生長在一個普通的家庭，所以我對所謂的書香世家難免有一些想像。大學時開始練書法，長達二千多年的書法史常常讓我望之浩嘆，加上當時書法的資料十分匱乏，一本二玄社的字帖要花去一個月生活費的三分之一，圖書館借來的書總是看不到幾頁就得歸還，那時不免這樣感慨：如果讓我從小就學正統的書法，如果讓我可以擁有更多的書法資料⋯⋯

我總是因此想起古時候諸多書香世家的故事，在現代學校這種齊頭式教育的知識餵養下，一個人在學校的約制下，其實或許失去很多可能，因此難免想像，如果林文月的兒子可以全心向文藝、文史發展，有這樣一位博學睿智的母親的引導，可能會產生什麼樣的結果？

現代學校教育的功能當然不容質疑，一個不接受學校教育的現代人也是難以想像的，可是我又不免常常想起江兆申老師的故事。

江兆申老師只有上過二年（一說二個月）的小學教育，但從小他就展現過人的書

畫才華，九歲就學刻印章、刻碑，十一歲開始用這樣的技藝賺錢養家，後來靠著出色的文筆和國學基礎，一九四九年二十四歲時來台灣，之後輾轉在宜蘭、基隆擔任國中、高中教員，之後再以優異的書畫表現受聘到故宮任職，從整理書畫資料的副研究員，一直做到故宮書畫處處長、副院長。他的書畫創作被譽為「文人畫最後的代表」，古典書畫的研究，也有極為崇高的國際性地位。我常常想的是，江兆申老師如果不是他從小就把大部份的心力放在傳統書畫藝術，而是像一般人那樣，在正常的學校教育中成長，他會有後來那樣的成就嗎？

除了書畫，還有許許多多傳統的學問，如中醫、風水、中國文學、園藝、茶、音樂等等，其中的思想、觀念、技藝，都和現代教育體制中的西方標準格格不入，如果可以從小接觸、培養，或是納入學校教育，或許可以培養出更多傑出的人才。

為人父母的，總是善意的提醒自己的兒女，興趣不能當飯吃，其實這樣的善意，不知抹殺了多少文藝的天份。

對一般人來說，所謂的興趣是指那些像看電影、唱卡拉ok、跳舞、觀光旅行等好玩的、享受的事，而我指的興趣，則是一個人特別有感覺的事物，這種興趣，正是一個人的天份所在，可以「玩」出某種成就、成為專長。

石
兆申恭述并書
懷永堂老屋所翻建吾
梅口實巨家舊族吾祖
不敢久巖世廰遂遷

詩硯齋藏拓　丁酉九月　侯吉諒

我們的社會缺少的正是重視興趣的觀念，大部份的人，除了工作之外，沒有其他的專長，也不覺得追求興趣是必要、重要的，結果是在退休之後發現人生空空如也，只能用吃喝玩樂或到處做義工來填補突然空閒下來的生活，表面上看起來充實，事實上都是在填塞時間而已。

但有興趣的人，卻可以在興趣的追求中，找到人生更寬廣的意義，讓生活多了許多有意義的追求，即使不會有所成就，最後真的也只能作為一種普通意義上的興趣，但能帶來生命、生活的意義和成就感，這不就是最大的意義嗎？

工作很重要，但行有餘力的時候，每個人都應該去追求一種可以深入培養的興趣，而且應該從年輕的時候就開始培養，因為生活中有這種興趣的追求？是很重要的調劑，可以減輕工作的壓力、轉移生活中過多不必要的瑣碎牽絆。工作可以帶來名利權位，可以帶來生活的保障，但興趣可以帶來快樂，兩者不能偏廢。

## 九、寫書法的成就

有天份的人通常比較會有成就嗎？不然。

無論多高的天份，都需要努力才能有所成就。

天份、努力、成就三者之間的關係，可以用數學公式來表達：

成就＝天份×努力

一般人說要天份加上努力才會成功，我一直覺得這樣的說法不夠準確，雖然說天份愈高、努力愈多，成就愈高，但如何去預估成就呢？

「成就＝天份×努力」這個公式可以很簡單算出三者之間的關係，也可以解釋為什麼許多人天份平平，但他們的成就卻比有天份的人更高的原因。

十、書法的功力如何判斷？

「功力」是談論傳統技藝非常重要，也極為特殊的用語。

西方的工藝與藝術術語中，似乎沒有類似功力的名詞。

按照字典的解釋，功力，指在技藝或學術上的造詣，意思是，一個人的專業造詣愈高，功力就愈深厚，用現代的學歷比喻，可以說博士的功力高於碩士、碩士高於學士。

然而功力又不是這麼簡單的可以用學歷去分辨，大家對功力的認定，常常見仁見

智，於是難免產生許多無法量化的標準，很多時候，甚至只是各說各話而已。

但無論如何，判斷書畫創作的好壞，功力的高低往往成為判斷成就高低的重要因素。不管大家對功力的認定如何，功力卻始終是一項不可或缺的標準。

有趣的是，即使大家對功力的定義、看法不一，但面對一件作品的時候，卻很奇妙的可以在功力的表現上取得相同的意見。例如比較二件書法作品，從筆法、字形、結構、力道表現等因素，就很容易判斷出來功力的高低。

以學習書法來說，如果天份、用功的程度相當，那麼很容易發現，學習時間愈久，就真的是比較有功力，例如一年和一年半的人相比，即使看起來很類似，但只要仔細分辨，還是可以看出其中高低好壞的差異。

高明的表現包括了熟練、自信、穩定、細緻與豐富，這些表現的綜合能力，就是功力，這也難怪功力常常成為談論藝術成就的一個重要標準，因為功力確實就等於是藝術表現能力，表現能力愈高，作品當然愈受肯定。

一個人的書畫功力高低，也與臨摹的能力息息相關，臨摹的能力愈強，功力也就愈高，因此再現經典作品的表現如何，也可以是功力的判斷標準。

# 十一、追求學習的深度

理論上，學得越久，因為眼力更高了，可以看到更多的東西，學習的態度就應該更謙虛。

但事實往往不是這樣，大部份的人，都很容易因為熟悉而覺得自己已經見多識廣而態度輕忽。一個人是否高明、能否深造，從學習態度可以看得非常清楚。

一個人的工作、生活會影響他的人生態度，我的學生當中，寫得的比較好的，他們的社會成就通常也都比較好，原因是他們的學習態度比其他同學都認真和講究細節，不會馬虎和隨便，會想辦法解決自己寫字的問題，但也不會過度的自作聰明，除了寫字的技術，還會追求書法相關的知識、講究筆墨紙硯的精緻、對文學的持續接觸和理解，等等。

然而一般容易得過且過、將就、馬虎，沒有什麼目標的人，只是維持一個最低的標準。這樣寫字，或做任何事，都不太可能會有成就。

很多人以為寫好書法需要的是天份，我覺得不是，學習的態度是不是正確、積極，更重要。

# 十二、寫字速度的快慢很重要

從碑刻、墨跡中，古人的書法寫字的最後呈現，雖然可以從字帖「反推」書寫的過程、方法、技術，但很多東西其實是看不到的。

其中影響最大的，是寫字力道的大小和節奏速度。

寫字的力道和使用的毛筆、紙張有關，寫同樣的字體，毛筆紙張不同，力道就會有差異，因為有原帖在，可以比對筆畫的粗細，所以不難修正。

但書寫的速度、節奏就完全無法從中體會。寫楷書是比較慢的，但是要慢到什麼程度合理？寫行草比較快，但要快到什麼程度呢？

網路上有許多書法視頻，同樣的字帖，不同的人寫起來的速度節奏完全不同，要參考誰的？

除了速度之外，更重要的是寫字有許多「微小節奏」的變化，這些是寫字能不能寫得好的關鍵性技術，問題是，如果老師不詳細解說，就很難看到這些東西，寫字是不是能夠靈活生動，和節奏速度有絕對的關係，不能以合理的速度、節奏寫字，就不可能寫好。

那麼，如何學到寫字的合理速度與節奏呢？

首先要仔細觀察字帖、老師的示範，然後不斷的練習，一個字，要寫八百遍，而後才會純熟，才能節奏順暢的寫字，而後才能忽然領悟最好的節奏。

領悟、寫出最好的節奏之後，要再加強練習，要牢牢記住這種寫字的感覺，因為這種寫字的感覺會忘掉，不容易抓到，所以要多練習，才能保證每次寫字都可以寫出正確的節奏。

## 十三、習性的影響

教書法，最容易看到「習性」的影響。

有時糾正學生寫字的姿勢，不寫字時可以調整得好，但只要一執筆落紙，常常立刻回到原來的樣子。

不只是姿勢，受到習性影響的還有個性和思想。

# 十四、為什麼有人寫字會俗？

書法最怕俗。黃山谷說，一俗便無藥醫。

什麼是俗？俗通常以三種形式出現，一是爛熟，二是僵化，三是任筆。

爛熟，不斷重複一種格式與技法。

僵化，沒有變化的整齊。

任筆，沒有節制的用筆，只是信手寫字。

俗字表現在楷書中，就是筆畫沒有變化、結構呆板。但很多人把這種僵化的字體看作「整齊」。

還有一種俗字，是筆畫刻意變化、結構刻意作怪，但很多人會把這種字體看作「創意」。

更有一種俗字是隨便亂寫，但很多人會把這種字體看作「風格豪邁」。

用各種花招表演寫字，口含、腳夾、雙手同時、鼻孔插筆、倒寫、頭髮沾墨、身

體打滾、懸紙等等，都是江湖招式，俗不可耐。

為什麼有人寫字會俗？因為寫的人自己沒有感覺什麼叫做俗。

如何不俗：多讀書、多看經典、不要作怪，不要媚俗，不要炫耀等等。

寫字不可俗，一俗就無可救藥。

# 十五、學好書法的必要條件

以前看過一篇文章，是大陸縉雲山道觀住持李一道長的訪問記錄，李道長功力深厚，有許多玄奇的能力，數十年來帶領弟子在深山修行，影響日廣。

李道長在訪問中說，根據他多年修行的經驗，他總結出修行有四個重要條件，即「財、法、侶、地」。

李一道長解釋：

財，修行要有一定的財務支援。

法，修行要有一定的辦法。

橫看成嶺側成峯
遠近高低各不同不
識廬山真面目只緣
身在此山中　乙未十月
俊言誌

侶，修行要有一些志同道合的朋友。

地，修行要有適當的地方與場所。

李道長談的雖然是修行，我覺得他的結論移作學習書法的要件，也非常合適。

我比較訝異的，是李道長把財放在修行的第一要件，但仔細想想，覺得非常正確。

許多人學習書法，常常是人生有空、沒事、退休的時候，安排一點時間學書法，當作興趣休閒，以及打發時間的方法。

也有是工作、生活受到挫折時，把學書法當作安定身心的手段，但實際上只是藉學書法這件事，當作暫時忘卻挫折、煩惱的方法，甚至是把寫字當作情緒的避風港。

這兩種學習態度，雖然不是不可以，也的確會有一點效果，但時間不會持久，更經常因為各種微小的原因而放棄。

我的學生當中，也曾經有因為家境、工作、經濟種種因素而不收費的例子，但事實證明，不收費並不能讓學生更努力或更珍惜。

也有學生家境不好，必須自己半工半讀才能來學書法，我們想要減免學費，但學

生卻堅持不要，他節省下來的費用、時間，全部拿來學書法，因而學習的態度、方法都比其他學生更認真努力珍惜，一兩年下來，和其他學生的程度自然就拉開了距離。

其他學生雖然沒有經濟的問題，但為了每週能夠排開其他事情，可以固定空出一段時間寫字，在工作的表現、安排和調整上，都各有因應的方法，而不管如何調整，根據同學們的說法，是學習書法以後，為了可以很穩定的每天寫字，不知不覺生活、工作的安排變得更合理，更不會浪費時間在沒有意義的應酬、娛樂和為了排遣無聊而做無聊事。

我的這些學生都是一般的上班族，工作辛苦，常常需要加班、出差，但學習書法的熱情卻從來沒有因此而中斷或放棄。他們共同的經驗是，為了能夠學習書法，而更懂得安頓好生活與工作。

我想，這和李一道長把財視為修行第一必備條件的意思是一樣的——為了要修行，就必須更懂得安頓好生活與工作。

學習書法不應是獨立於生活、工作以外的事，相反的，學習書法應該要能夠融入生活，要能夠不與工作發生衝突，這樣才能學得長久。

不要把學習任何才能當作人生的臨時目標，因為有了這種臨時的心態，雖然可以

沒有壓力的輕鬆學習但通常也就不會怎麼認真，總是很容易半途而廢。

但如果是絕對在乎的東西，那麼自然而然會想盡辦法排除萬難，並且珍惜每一次

的機會，心態不一樣，花的時間雖然一樣，但學習的效果就完全不同。

## 十六、學習的動力

學書法的人經常會有以寫書法來修心養性為目標，因而也經常有人主張學書法不

可有功利之心，要淡泊名利，這樣才能寫好書法。

理論上沒錯，不過，學習任何技藝，沒有名利之心就不太可能有所成就，因為缺

少學習的動力。

把才藝當作興趣消遣，當然不是不可以，但就不要以為自己真的在學習，從最基

本的標準來說，一般的興趣和消遣，也就是無聊時排遣而已，那是不能說是在學什麼

東西的。

如果書法（或其他才藝）真的很重要，那麼學習的人就應該會安排好自己的生活

模式與規律，讓學習與日常的練習可以持續的長久進行。

十七、學習記錄／學習記錄

多年來，一直要求學生寫學習記錄。之所以這樣要求，是因為學習的過程常常是一個不斷循環、重複的過程，從記錄中可以反省自己學習的優缺點，更重要的是清楚看到自己的成長。

當然也有很多人沒寫，長期觀察的結果，證明沒寫記錄的人通常進步最少、最慢，因為他們在練字的過程中常常、不斷重複自己的錯誤，這樣所謂的練字通常也就是不斷花時間在同樣的、錯誤裡面而已。

把字寫好不需要天份，人人都可以做到，關鍵也不在有多靈巧的手，而是正確的方法練習。

我有許多學生寫字的天份很高，但長期觀察下來卻不是進步最快、最多的，因為他們常常不斷重複自己的錯誤方法。

也有比較一般的學生，進入順手的書寫狀態往往需要比較長的時間，但如果用心

用筆如劍卻含情點畫精

激蟬翼輕書興忽來即縱

手畫墨橫掃無人境

辛卯仲夏　書月詩筆墨紙硯精良如意其趣書在點畫中矣 候老諜

情生意動毫中藏筆勢結

體宜開張偶然欲書宜放

毫凝重輕盈任徜徉

辛卯仲夏月書詩筆墨紙硯皆極精良快暢如意書在點畫書 候老諜

溪荷婷婷映金波濃葉猶濕
凝露多羅紋篆深浮甕
夢似聞暗香左畫樓

辛卯仲夏畫荷於赤金楮皮羅紋並賦此詩皆能得意氏　侯吉諒

意氣相激盪胷臆尚開張
筆墨隨心轉當下成永常

辛卯年五月偶得書興詩當能道其所以也　侯吉諒

了解、體會、修正自己的問題所在，進步就會很快，三、五年下來，進步的幅度可能比天份高的人還多。

然而目前看大家寫的記錄（包括平常的學習記錄），都是在記技術，這是最低層次的記錄。

之所以記錄書寫技術的原因，可能是大家都只重視技術，但這卻嚴重限制了自己的眼界。

我以前看臺靜農先生、江兆申老師寫字，並不只是看技術，而是用全部的感官用心去體會、想像老師寫字的境界。

為什麼說看老師寫字不只看技術，因為寫字的許多技術是「看」不到的，程度不到的時候，也沒有辦法看到，所以看老師寫字重點不在技術，而是技術之外的所有東西。

那麼技術要從什麼地方獲得呢？從平常的、長期的、不斷的、仔細的，閱讀老師的作品開始，從一筆一畫，一個字、一句、一行到整篇，再回到行、句、字、一筆一畫，紙張、墨色、筆力等等，不斷的看，每次只要看一分鐘，然後深深記得自己看到的，

這樣不斷累積，三、五年後才能看到真正的技術所在。

更重要的是，如果要在書法上有所成就，就必須多花一點時間讀書，書法史、書法理論、詩詞名文，充實傳統文化中的人文、思想，否則練字沒什麼意義。

我們要求學生要寫書寫記錄，有的學生做得很勤勞，而且非常詳細，有的學生記錄得很粗糙，我講解三分鐘如何調整筆墨，他可能就只寫「注意墨色」四個字，而最大部份的人，都是虎頭蛇尾。

學習記錄對每一個來說，都是非常重要的，學習書法的過程，常常是進進退退，許多經驗和體會都會不斷重複發生，因而了解自己如何進步、為什麼退步，並且記錄下來，對以後的學習會有很大的幫助。

學生總是在初學的時候勤於做記錄，好的學生的，會做得很詳細，但其實沒有必要，因為初學者有很多東西是沒有辦法了解的，記錄得太詳細，有可能反而限制了自己的理解範圍。

書法很多道理的能不能理解，和學習能力的高低、學習時間的長短息息相關，能力愈高，時間愈久，可以體會的東西愈多，因此初學者不宜太過強調、說明自己的感受，

常讀詩書歲月靜

時品茶酒天地寬

戊戌四月用松煙書自向侯書祿

因為那些感受未必是正確的。

影響寫字的因素非常多，筆墨紙硯等工具材料的適當與否，寫字前的準備工作是否確實做好、天氣如何、心情如何，在早上或晚上寫字，等等，都可能產生很大的影響，而這些因素在初學階段是不可能分辨的，因此，學習上有什麼困惑和心得，可以記錄，但不宜太詳細「分析」。

而另一種記錄方式則是非常粗糙，有記錄等於沒記錄，這樣也是沒用。

最重要的是，記錄要持之以恆，而且要不時回去翻閱，因為類似的情形會不斷發生，了解以前發生什麼狀況、如何改進，對避免重複的錯誤有很大的幫助。

例如說，墨的濃度是否適當，對寫字的影響很大，懂得改進的人，能夠一次就掌握到要領，然而大部份的人通常都不太在乎這件事，所以就不斷發生同樣的錯誤，寫字也就不可能會進步，數個月下來，兩者之間的差異就非常大。

類似的情形還有很多，所以我常常說，要學好書法，必須「學對」和「排錯」同時進行，如果錯誤的觀念、方法沒有排除，就很難學會正確的方法，而自己做記錄，正是改進最好的方式。

感時記事

余之治印向以自用為尚蓋書畫
多一時之感皆有所寄興抒情

甲申八月侯吉諒

# 十八、沉潛

學書法要有效率，只要方法、觀念正確，進步就會很快。

但學書法也更要了解「沉潛」的重要，快速而有效的學習，容易讓人以為書法很容易很簡單，然後就變得沒有敬意和尊重。

書法要登堂入室，沒有十年功夫是不可能的，如果因為學習效率很好，而失去對書法的敬意和尊重，那麼就永遠不可能進入書法的堂奧。

歷史上的書法經典，都是歷經百年甚至千年時間考驗才留下的，其中的奧妙精微，都需要用一輩子的時間去追求、體會。用一輩子的時間去追求、體會一種學問、技術，要有這樣的態度，而後才能技進於道。

學習書法（某一種風格或字帖）大概可以分成幾個階段。

（一）陌生到熟悉，依字帖的困難程度、書法程度，以及練習的用功程度，大概需要半年到三年時間。

（二）熟悉到應用（節錄成為作品）三至五年時間。

黃山松煙韻味深古法新製添
精神磨聲如犀能吸硯烏黑勝
漆色更沉

戊戌春試松煙並詩俟考諒書

（三）進步／停滯／退步的循環。熱情消退，學習第二年開始，會覺得沒有進步而熱情消退，想辦法堅持，會發現沒有進步，但其實是眼力進步而手力沒有跟上來。在學習前五年，應該有幾次「進步／停滯／退步」這樣的循環。

（四）第六年以後（熟悉二種字帖以後），能不能繼續寫下去，要訣是在生活中創造寫字的快樂和成就感。

## 十九、追求字的細節

練字如果沒有練到骨子裡，寫作品就不會有味道。

不是練了幾年書法就可以把作品寫好，要寫好作品，還需要許多講究。

練字和寫作品之間，有漫長距離。

很多人寫字喜歡強調「自運」，因為自運才有風格，問題是，如果沒有功力，何來風格？

書法沒有「乍看之下還不錯」這回事，細節決定一切。

書法不是一直寫一直寫就可以寫好。

練書法，要先寫對，再寫多，方法不對，越寫越錯。方法對了，寫不夠也不能嫻熟。

寫字的時候要自我感覺良好，不然寫不下去；寫完要嚴格檢查，不然不會進步。

第六章

# 如何養眼力

書法雖然是白紙寫黑字，但其中的巧妙關鍵並非一眼即知。書法中的許多關鍵性技術、風格，都是需要學習而後才能欣賞體會的。

看不到，就寫不到。

# 一、如何培養眼力

寫書法要進步，除了努力練習寫字之外，同時必須加強「看書法」的能力。

書法雖然是白紙寫黑字，但其中的巧妙關鍵並非一眼即知。書法中的許多關鍵性技術、風格，都是需要學習而後才能欣賞體會的。

如果沒寫書法，欣賞書法的能力只能到達一定的程度，要真正學會看書法，首要的方法就是寫書法。

在寫書法的過程中，必須從老師的示範、自己的練習當中，慢慢體會一筆一畫是如何寫出來的，了解筆畫中的力道、節奏呈現，字形結構要具備哪些要素才會好看，最後才能分辨、看懂整件書法的行氣、特色、風格。

因此多寫多讀是增加眼力的不二法門，學書法不能只是埋頭寫字，一定要經常精密的細讀經典字帖，仔細記憶其中的關鍵，這樣看書法的眼力才會慢慢提昇，寫字的能力也才會增加。

# 二、眼光要自己培養

教書法最難的，不是教技術，而是教眼光。

梨花淡白柳深青柳
絮飛時花滿城惆悵
東欄一枝雪人生看
得幾清明

乙未秋侯吉諒

大部份人學書法，都是學寫，而不是學看；但只在乎怎麼寫的結果，就是不會看。

因為只在乎寫的技術，卻沒有留心其他的問題。

我平常會談許多書法的觀念、看法，但常常覺得學生並沒有聽進去，或者他們是選擇性吸收——只在意技術的部份，其他通通忽略；從他們寫字的習慣、看書法的方法以及學習記錄，可以證明學生最在乎的是如何寫，所以眼光、眼力一直停留在的狹隘的範圍內。

老師看到了什麼，也說明了，但學生其實不一定知道。

其實培養眼光並不困難，只是要有心追求、培養眼力，找一個經典字帖，好好研究，把「好在哪裡、為什麼好」的答案找出來，眼光自然就能夠培養起來。

當然，所有的開始還是要有老師教，老師教的東西是不是正確、高明也非常重要，不是老師說的都是對的，學生對老師的說法還是要反覆驗證。

三、現代人與書法

現代一般人不用毛筆寫字，也很少接觸書法，但很多人卻在這種情形下自以為他

退筆如山未
足珍讀書萬
卷始通神

蘇軾句　書者心畫也故善書之人必
以文史厚其識以持閒氣情變興而
後筆墨方足以言境界　乙未侯吉餘

們懂書法，其實他們對書法的認識和幼稚園的學生沒什麼兩樣。

不懂書法也沒有什麼關係，但也不要不懂裝懂，或自以為懂。

喜歡書法，很好；能懂書法，更好。

## 四、風格的衝突

書法的篆、隸、行、草、楷字體不同，需要的技巧、紙、筆也不一樣，彼此之間甚至會互相衝突，擅長楷書的，可能寫不好行書，行書寫得好，隸書也許不行，以此類推。

就現代人來說，「五體兼擅」不容易，也大可不必，能夠寫好一兩種，就已經是很厲害了。

## 五、寫字到看字

寫書法需要身心清淨，因而也可以清淨身心。在楷書和篆書的書寫中，力求一筆一畫的乾淨、穩定，沒有安靜的心情是做不到的。以前的人說寫書法可以修心養性，

我則以為要先修心養性才能寫好書法，在漸漸不需要寫字的年代，寫字更需要修心養性。

然而現代人學書法都太功利，都太有目的性。雖然說學書法的目的之一，就是能夠寫一手好字，但把寫一手好字當作唯一的目標，就太狹隘了。

故宮常常有很好的展覽，通常我們都會規定學生要去故宮看展覽，並且要寫看展覽的心得。有時學生的心得還真叫人震撼。

震撼之一，是很多人都是第一次去看展覽。震撼之二，是看了展覽之後，讚嘆欣賞之餘，都表示希望有一天也可以寫得和沈周、文徵明一樣。

喜歡書法，但卻從來沒有去故宮看歷史名家的作品，甚至對書法史沒有基本認識，我沒有辦法想像；看到名家的書法，想的不是如何更深入了解一個書法家的學養與成就，而只是希望可以寫得古人一樣，我也沒有辦法想像。

對書法的理解，必然是從書法的經典作品開始，而書法經典為什麼可以成為經典，一個書法家又是如何創造出經典，這些都是「理解的開始」，慢慢累積，才可能對書法有比較完整的認識。

而如果不知道這些書法經典的意義，看不懂經典為什麼是經典，那又怎麼可能把書法學好？

因而我慢慢有了書法課更要教認識書法的想法。事實上，大部份喜歡寫書法的人，可能都是不怎麼認識書法的。

台灣的書法教育很兩極，教寫字的，幾乎不談如何欣賞書法，而談書法之美的，又完全不談寫字的技法，於是寫書法成為一種單純的技術訓練，完全沒有人文的成分，欣賞書法則成為複雜的感性泛濫，充滿裝腔作勢的美學。

老一輩的人常說，「要富過三代，才懂得穿衣吃飯」，意思是，要累積三代以上的財富，才會慢慢學會生活的講究，這句話用在整體社會，更為合適。台灣富有了幾十年，然而大部份的人仍然不會生活，頂多就是到處旅行、追求美食，臉書上最常看到這類炫燿美食、旅行的貼文，其實反而透露了日常生活的貧乏。

要懂得穿衣吃飯，不是有錢就做得到，生活中要培養對美的感受能力和講究能力，一點一滴的累積，而後才會講究而後才能享受講究。

寫字也是如此，有很多人學寫書法多年，但卻從來沒有看過任何一件書法經典的

真跡，甚至也從來不去故宮看展覽，甚至連一本像樣的字帖都沒有，他們在乎的，似乎只是自己寫字的技術，而不是從學習書法，去提高文化素養、美學品味、並真正了解書法的文化、美學意義所在。

## 六、如何欣賞書法？

### 字要怎麼看

字要美觀，有一定的客觀標準。

可以分成好幾個部份：字的靜態組成、動態組成、墨韻組成、紙墨組成，各有各的要件，非常複雜。好的書法字能經得起檢驗、反覆的檢驗，而後才能確立好的條件，而不好的書法，從靜態組成、動態組成、墨韻組成、紙墨組成去分析，一眼就可以看出來不好在那裡。

書法的功力只要看一筆就夠了，不必看整篇。整篇看的是更高深的東西，例如修養、性情、寫字時的情緒之類。

寫書法，如果連一筆一畫的好壞都看不出來，也就不用談什麼談筆法、章法、結

構了。

古人看的是真跡，現代人看的是印刷品、網路照片，「眼力」相差太大。所以現代人很難體會紙張、墨色表現的重要性。不明白紙張和墨色之間的關係，就不可能領悟書法的堂奧。

教學生書寫的技術很容易，培養學生的眼光卻很難。

## 筆畫與結構

學書法（或硬筆字）是為了寫出漂亮的字，所以寫字的人大都重視字體結構，許多寫字書教的也就是結構。其實要寫出漂亮的漢字不難，只要記住做到橫畫平行、直畫垂直、筆畫等距、筆畫在中心線平分、字體結構符合幾何原理，大致上字就會好看。

在結構之前，更基礎的是筆畫，漢字是各種筆畫組合而成的，如果筆畫寫不好，結構再好也沒有用，即使硬筆字也是如此。

筆畫好不好則是看力道，沒有一個書法家的字是軟弱無力的，因此如何表現出力道，是學習書法、表現書法最根本的關鍵。

判斷一個人的書法好壞，看筆畫力道就可以，初學者如此，成名書家也是這樣。

吟餘擱筆

聽啼鳥讀

罷推窗覷

落花

詩硯齋精製松雪
漢風均筆力雄強
乙未初秋侯吉諒

身無彩鳳
雙飛翼心
有靈犀一
點通

李商隱句
筆因詩情
乙未侯吉諒

# 七、筆力強勁如何看？

「筆力」是判斷書法好壞最基本也是最終的標準，沒有一個書法名家的筆力不是強勁有力的，筆畫軟弱者，絕非行家手筆。

現代人看書法，多看結構、墨色、章法等等這些形式上的東西，但往往對筆力不能掌握。

筆力表現在線條的形狀上，靠的是毛筆的運動，所以毛筆種類很重要；筆力表現在墨色上，靠的是墨與紙張的結合深度，不講究墨的濃度和紙張種類就無法表現出筆力。

看字不是看那些好像很厲害的連筆、游絲，連筆、游絲很簡單，毛筆不要離開紙面，虛筆當實筆寫，也就三分像傅山或王鐸，但沒有筆力，那三分像也就沒有任何意義。

所以要看懂書法，要先從最基本的「筆畫質感」開始了解；至於如何了解「筆畫質感」，那就是專門的學問，需要訓練和學習；要看得到技巧和方法，只有多看是沒有用的。

了解「筆畫質感」之後，再來就是要了解「字體結構」的美的原理，漢字結構有

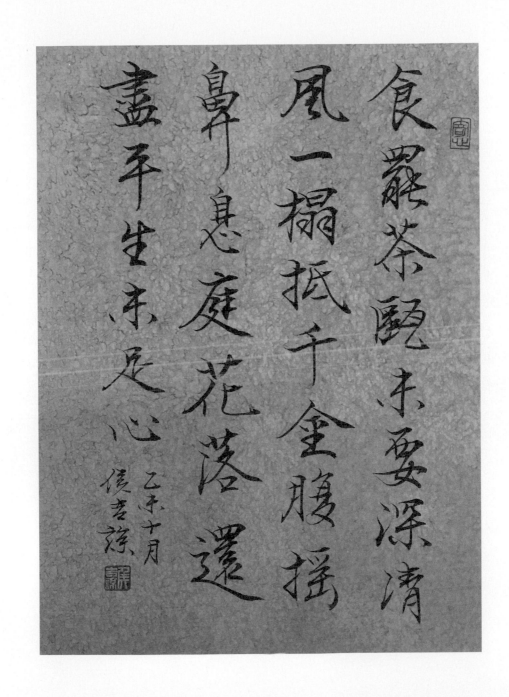

食罷茶甌未要深清
風一榻抵千金腹搖
鼻患庭花落還
盡平生未足心　乙未十月
侯吉諒

一定的規則，這些規則要了解，才能看得到「為什麼美」，而不是只有「覺得美」。

不了解「筆畫質感」和「字體結構」，也就無從談到書法的欣賞。

「筆畫質感」和「字體結構」雖然是書法的基礎，但對現代人來說，是很深入的學問，所以不可能單靠文字的說明或簡單的比喻，像什麼龍飛鳳舞、行雲流水之類的形容，其實只能參考參考。

培養眼光最簡單的方法，就是拿經典作品和現代人寫的字作比較，不必看全部，只要看一個字就夠了，細細看兩者之間的力道有沒有差別，結構好壞在什麼地方，看出一點心得之後，再看第二個字，以此類推，久而久之，自然可以培養出一定的眼力。

石色松聲入眼來天光雲影任徘徊八上黃山興未盡詩畫見聞寫胸懷

癸巳仲夏忽有喜興因錄八上黃山詩四首於特展色絹華麗古艷倍添詩興

第七章

# 書法與生活

你為什麼要學書法？

想要學到什麼程度？

書法對你的意義是什麼？

# 一、不要假裝學書法

現代人學書法，有興趣當然是主要原因，但有許多人之所以學書法，則因為「人生有空」了，例如畢業暫時找不到工作、等出國、換工作、工作休息，或者是退休沒事，所以就去學學書法。

有親朋好友問起來，「我在學書法」似乎也是一個不錯的說法。

與此相反，很多人反對老公、老婆學書法，原因是他們覺得另一半因為學書法而忽略了家庭的關懷與照顧。然而真正的情況，往往是家庭關係不夠和諧，而拿學書法當作指責對方的藉口。

所以，不要假裝學書法，也不要以為書法破壞了家庭關係，書法是無辜的。學書法不能只是興趣。

一般人大多利用一點閒暇時間練字，有空多練沒空少練或者乾脆不練，這樣偶爾練練經常不練，怎麼可能寫好字？

沒有下功夫，使用毛筆的技法不熟練，就想自在流利的寫字，怎麼可能？

許多退休的人喜歡學書法，培養一點生活的興趣、或藉寫書法來修心養性，不過如果只是停留在培養興趣的層面上，往往學不長久，很容易因為這樣那樣的原因而輕易放棄。

## 二、學書法要敬業

我不喜歡學生請假，所以規定很簡單，三個月請假兩次以上，就不要再來了。

有朋友覺得我這樣的要求很嚴格，但實際上要求起來可能更嚴格。

川端康成的小說《名人》，講最後一代本因坊名人的最後一場棋局，裡面有一句足以說明日本人的敬業：即使遇上雙親臨終，或者自己病倒在棋盤上，也要遵守對局的日子，這是棋手的慣例。

其實到了一定程度就沒有必要再要求學生努力用心，因為學書法這件事應該是自我主動的，還要老師要求才努力，那就可能無法再進步了。

## 三、練字影響你什麼？

很多人學書法會半途而廢，之所以半途而廢的原因，表面上看起來很多，但實際

寫字如
作田唯
日積月
累方見
其功別
無捷徑
可速成
甲午年
仲夏、
俟吉琮

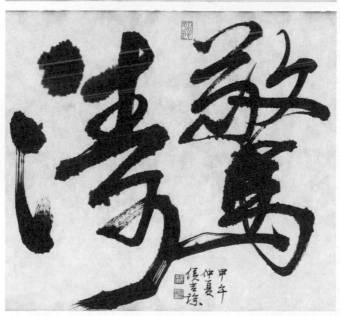

甲午
仲夏、
俟吉琮

上只有一個──並沒有把書法當作每天非常重要、一定要做的事。

要把字寫好，除了要有一定的時間，還要保持身心的健康，手不能發抖、呼吸要順暢、血壓要穩定、情緒要平和、思路要安靜……要做到這些，就要保持生活的規律，要保持生活的規律，就得去除生活上沒有必要的事情。

工作是不是要那麼拚命？加班是不是一定有必要？應酬是不是可以減少，酒能不能少喝，暴躁的脾氣是不是變得平緩和順？凡此種種，都決定了寫字能不能長治久安。

為了把字寫好，許多學生都在家庭生活、工作、出差、應酬、休閒、家俱擺設等等各方面有巨大的改變，為了「保證」可以每天寫字、看書，除了留出時間，還要有很多生活、工作、人際、身心的重新安排，這才是書法對一個人影響的真正意義。

要等到「真正」有空的時候才來寫字，很難真正進入練字的狀態，更何況要把字寫好。

# 四、學書法的目的

學習任何東西，都要清楚自己的目的，而後才能有適當的投入和態度。

學習書法，首先要思考三個問題：

你為什麼要學書法？

想要學到什麼程度？

書法對你的意義是什麼？

前面兩個問題，決定了學習書法的態度——只是要把書法當興趣，想要學到專精——兩者的態度和投入程度，有極大不同。

如果只是不想有壓力的學書法，當然就不可能寫到專精的程度，不夠努力但卻期待有好成績，這就是不切實際的想法，最後難免失望而放棄。

就算努力了，但如果不能掌握書法對個人的意義，那麼也不容易進入書法的精妙領域。寫書法不只是學寫字的技術而已，書法其他的知識、歷史、文學、篆刻、繪畫、都和書法息息相關，「真正」要學好書法，坦白說，就必須讓書法全方位的進入生活之中。

在現代社會，書法很難帶來名利的成就，任何一個創作者，沒有十年以上、每天

三小時的用功，不太可能進入行家的階段。這是一萬小時專業訓練的定理，古人也曾經說過，十年磨一劍，道理是一樣的。

即使有了專業的技術，要成為業界承認的書法家，更需要長期的專注和經營，而就算你也都努力了，還並不保證可以獲得你想要獲得的名聲與榮耀。

但文學藝術的學習創作可以帶來巨大的滿足和快樂，這是最重要的收穫。文學藝術很難帶來名利，但卻可以讓人擁有學習以及創作的快樂和滿足，這是一般人生活中最缺乏的東西。

深入任何一項學問的研究，在其中獲得學習的快樂、滿足，這個過程的享受是無與倫比的，因為所有從中獲得的知識、學問、快樂、喜悅、滿足，都是你自己的體會，你的人生意義也會在其中展現。

近年中國政府把書法納入中小學的課程，並陸續規定一些考試要考書法，因而造成了中國大陸的書法熱潮。書法是傳統文化的根本，政府重視傳統文化、提倡傳統文化，這是對的。

在經濟富裕以後，復興傳統文化以提升人民的生活內涵，這是對的。

學習書法，可以了解傳統文化中非常優美的書寫技術與藝術，進而了解書法所承載的各種傳統文化的優美，這也是對的。

然而，我們身處一個科技日新月異，新的知識、技能都不斷進步的時代，在這樣的時代要花費大量時間、精力去學習書法，這是對的嗎？

人人都可以寫書法，但不是每個人都能夠成為書法家，在不確定自己能不能成為書法家之前，就一頭栽進去浩瀚的書法世界，這是好的嗎？

那麼，學書法之前，我們似乎應該先搞清楚幾件事：

我為什麼要學書法？

我一定要學書法的原因是什麼？

我要把書法學到什麼程度？

有什麼方法，可以很快學好書法？

現在，書法是學校重視的課程之一，但學校未必有足夠的書法老師可以帶領學生正確的學習書法，因此，對「必須學書法」的學生而言，最重要的，應該是——在現

代社會，如何「正確的」對待書法。

首先要有觀念是，「學書法」並不等於「學會寫書法」，「學書法」要包含兩件事：「寫書法」和「認識書法」。

「寫書法」是寫篆、隸、行、草、楷這些書法字體的技術與方法。

「認識書法」則是認識書法的歷史發展，以及書法這個中國特有的書寫方法所代表的文化意義。

「寫書法」和「認識書法」應該是並列、同時進行的，但大部份的人教、學書法，通常只重視「寫書法」這部份，「認識書法」很少人教，也很少人學，久而久之，所謂學書法就變成技術課程，很多人學了一輩子書法，卻不一定了解書法，或看得懂書法。

五、為什麼要學書法？

為什麼要學書法，這是一個我們常常會問學生的問題，報名的時候要問，學到一個程度以後也要問。

目的是要提醒學生——要想清楚「學書法」的原因和目標，並且偶爾檢視一下，這樣子學書法獲得了什麼？是不是自己想要的？

很多人學書法都是當作消遣，少數有些人會因為「會寫書法」而覺得自己很厲害或高人一等，不管什麼原因，都沒有什麼不可以，但最好的態度是——學書法不一定可以讓人有名利的成就，但至少會在日復一日的生活工作中，增加許多生活的廣度和深度，並且因為這樣的原因，讓自己和家人的生活有更多的內容和品味。

在電腦時代，寫書法即使寫得很好也不一定可以帶來名利，然而書法必然可以增加生活的內容、廣度與深度，書法是認識傳統文化最好的開始，從文字的書寫當中認識文化的深奧與幽微，讓生活中的休閒不再只是吃喝玩樂，這種心靈的感受，固然無法代替名利的成就，但可以讓一個人在工作之外，獲得許多金錢無法買到的成就，而這種成就，卻可以讓人真正感受到生命的豐碩與充實。

## 六、會寫書法可以做什麼？

寫書法可以做什麼？可以有名、有利？增加升學機會和工作能力？很難。既然學書法這麼沒用，學書法做什麼？

有一個學了四年的學生，說：「什麼是我習書寫字的終極目標呢？或者中、短期目標呢？對業餘的愛好者來說，寫字就是寫字而已，沒有開書法展的雄心、沒有想證明自己是否有資質天份、也沒有當書法老師的心力，那麼寫字的意義何在？把字寫好的動力何在？

看著好多當年一起奮鬥學習的同學，一一因故而離開班上後，發現這階段自己心態的調整與學習觀念的重新界定，是往下走的一大關鍵！這時候老師再怎麼提點、督促、拉、頂、推、拖、罵、哄……都沒有太大的效果，師父已經扮演了該有的角色，也超出一般老師該做的了，如何走出自己的一條路，就完全是自己的抉擇了！現階段我的矛盾是：在自我感覺良好的驕傲下，又極度沒有自信；懂得很多名詞與皮毛的知識，但又沒有相對的功力；好像會寫很多東西，卻又沒有一件夠深入；於是在每天棲棲惶惶的練字中，總想找到一個明確的方向。」

這個學生是高科技公司的主管，在工作非常忙碌，又要兼顧家庭的情形下，非常不容易的投入大量的時間寫字，短短幾年內從完全不會，從楷書、行書、隸書寫到草書，可以說是相當成功的例子，然而就在這樣的時候，他忽然有了困惑，他的困惑也最典型——學書法要做什麼？

我大學時初學書法，書法老師覺得我很有天份，將來可以朝書法發展，但我卻在心裡嘀咕，在「現代社會」會書法能做什麼？當時想不出答案。

後來在報社工作，老闆看到我會寫字，偶而會叫我幫某些作家的文章題標題，我也想，我學書法是為了做這樣的事嗎？

再後來，報社的秘書室缺人，長官希望把我調到秘書室，我問了一下工作內容，無非是幫老闆做一些寫請帖、信封的事，我又想，我學書法難道是要來幹這樣的事嗎？

當然，在這個過程中，一定會得到一些同好的讚美和批評，然而他們的讚美和批評對我來說，都不重要，因為我自己知道寫字是為了什麼。

等到我開始教書法的時候，發現許多人沒想清楚為何要寫書法，就花了許多時間去學書法，但總是碰到類似上述學生的問題，然後半途而廢。

其實答案很簡單，對我自己來說，就是「喜歡」兩字而已。因為喜歡書法，所以想把書法寫好，而書法的世界如此寬廣，涉及了中華文化的每一部分，因而讓我經由

都不是。然而我還是每天花許多時間寫書法，原因是，我寫字的時候很安靜很快樂，很有成就感。練字有所收穫，彷彿生命就得到了安頓，每天都有收穫的滿足感。

書法，更廣泛深入文化的精髓，因而得到更多的收穫，因而欲罷不能。

對一般人來說，不可能像我花這麼多時間研究書法，但無論書法的程度如何，在現代社會，書法應該成為生活的一部份，書法應該是一種生活的方式、品味、格調，以及某種讓人嚮往的境界，而不是成為每天追求書寫技術的功課。

無論對整體社會或個人來說，文化的累積並不是表現在豐盛的物質、奢華的消費上，而是體現在高品味、格調的生活品質，現代的社會充斥太多沒有文化的假名流，每天只知道買名牌、開名車、吃高檔餐廳、喝昂貴的紅酒與普洱，但精神依然貧窮，文化仍然不被重視，就是因為大家沒有把文化內化為生活的一部份，為了工作賺錢可以捨棄一切，這樣的生活，和整天忙碌的螞蟻沒什麼兩樣，哪裡又談得上文化呢？

學書法的目的固然是希望可以把字寫好，但更重要的，是要把書法之美帶入生活，懂得在生活中品味欣賞書法帶來的感動，懂得筆墨紙硯這些文房用品的精緻與講究，以及書法中所表現的文學素養、視覺美感，如果不能感受到這些東西，學到這些東西，那麼學書法又有什麼意義呢？

# 七、書法與競爭力

十年前，我就開始強調「懂書法才有競爭力」的觀念，因為中國崛起，中國文化必然受到重視，而書法是所有中華文化的載體，重要不言可喻。後來中國政府把書法納入中小學正式課程，並成為評鑑成績的要項之一，因而興起中國大陸學習書法的熱潮。

台灣使用正體字，從學習書法的角度，在文字的辨識和書寫上具有先天優勢，然而政府、教育都不重視書法，十年後，不懂書法的台灣的小孩必然很難在文化認知上與中國小孩相提並論？

文化認知是建立價值觀、人生觀的基礎，也是學習、工作、創意的基礎，沒有文化認知，如何談得上競爭力？

要特別強調的是，在現代社會，學習書法不應該以「寫好書法」為目標，因為寫好書法很困難，學生一個星期上一、二堂課也不可能學會寫書法，一九六〇年代台灣學校大力推行書法，規定學生要用毛筆寫作文、週記，但當時其實連足夠的書法老師都沒有，很多學生在「不會寫」也「寫不好」的情形下，從此痛恨書法，這種情形，

對有意學習書法的學生和學生的家長，都應該有所瞭解。

現在的教育，應該以「認識書法」為教學的目標，先讓學生從文字、圖片去認識書法以及書法所承載的文化之美，開拓他們的視野，如果機緣適合，學生願意深入學習書法的書寫技術，這才是鼓勵學習書法的正確過程。

## 八、不懂書法，要如何享受書法？

寫書法既然非常困難，在愈來愈不需要寫字的時代，要能夠花大量的時間精力學習書法，並且持之以恆，關鍵就在享受寫字的樂趣。

如果可以寫出漂亮的字，那麼寫字就會成為一種樂趣，但如果是初學，就應該知道，不可能在短時間內把字寫好。

然而在學習的過程中，有沒有進步、有沒有收穫，應該是明顯可以體會得到的，那種有所成長的感覺，不只有趣，而且會讓人很有成就感。這種成就感，非常重要。

除了練習寫字之外，要同時開始閱讀和書法相關的書籍，試著去一筆一畫閱讀書法，試著去感受歷代書法名作給你的感動。剛開始可能看不懂，但沒關係，不必急著

看懂，只要看著喜歡、心裡高興，就可以了，每天花一點時間看一下，熟悉一件你最喜歡的書法，例如王羲之〈蘭亭序〉、蘇東坡〈寒食帖〉，慢慢看，一句一句的看，試著把那些書法的樣子、文字，記憶起來，記住了以後，那些作品會慢慢給你更多的體會和感動。

先不用急著去買太多解釋書法的書來閱讀，只要很單純的從閱讀、熟悉書法作品本身開始，讓書法進入你的生活。

不管懂不懂，享受書法之美，都是學習書法最佳的動力。

## 九、再忙也要學書法

有人報名書法班，說時間不固定，能不能採取彈性時間？

答案是不行，學書法的目的之一，就是安頓身心，讓自己有理由從繁忙雜亂的生活、工作中抽離出來，安靜的學習書法，也安靜的和自己相處。

沒有這種覺醒的人，學不好書法，也可以不必嘗試，因為必然很快放棄。而多少人的一生，都是在這樣的情形下虛耗的？

# 十、書法與工作

同樣學書法，有些學生怕老闆、家人知道，有的人卻大大方方的告訴老闆家人，平常要如何加班都可以，就是上書法課的時候一定不能缺席。有一個學生在私人診所上班，醫師老闆甚至可以為他上書法課而調整看診的時間。

為什麼會有這樣的差別，原因大概就是平常工作有沒有做好，老闆會不會覺得私人的事情也需要尊重。當然，很多老闆是那種希望員工能完全投入、奉獻卻非常吝嗇的，碰到這種老闆，當然是溜之大吉。

# 十一、書法的應用

很多人來學書法，除了希望可以寫好字之外，還希望可以把書法之美應用在他的工作上。

有這種想法很好，但可能不切實際。

最主要的原因，是我們的生活中太缺乏文化的素養，不管學校的教育還是社會、家庭生活，文化一直都是最弱的一環。

如果把文化的範圍縮小在最能陶冶性情的音樂美術上，那就更見單薄了。如果平常就沒有音樂美術的素養，怎麼可能在短短時間內就想應用在工作之中呢？

在現代生活中，最可能把書法運用到工作之中的，可能就是美術設計、茶藝、插花這類的表現，其他方面就不是那麼容易。

有的人把書法設計到衣服、包包等衣飾上，雖然搶眼，但並不成功，也不普及。

也有人把書法應用到做菜、料理上，但只能有一點皮毛的效果。

書法之所以這麼不容易進入生活，原因在於我們平常的生活中並沒有中華文化的元素，書法如果被單獨運用，就會非常困難。例如，書法如何應用在服裝衣飾上？那絕非只是找件衣服，把書法字印在上面那麼簡單。

相反的，如果懂得書法的精髓，了解書法的中華文化之美，那麼掌握了文化的元素，即使衣飾上沒有任何文字，也可以設計出非常有書法味道的衣服來。

## 十二、書法與修身養性

有人主張「學書當以修身養性，淡泊名利為主，書法才能超脫」，我不同意。

就現代人來說，書法是一種專業的技術，一般人想像中的「書法可以修身養性」恐怕功效微乎其微。

理由是，如果投入的時間不多，淺嚐即止，根本就連書法的邊都還沒摸到，如何可能修身養性？初一十五才念經，當不了及格的居士。

學書法，最基本的目的還是把字寫好。要把字寫好，就要投入時間，每天一小時，至少持續三年，才會有一點最粗淺的基礎，沒有這樣的基礎，什麼都談不上。

書法家個性暴躁、偏激、乖張、虛假的人多的是，這說明寫書法對修身養性的功能並不大，修身養性和寫字還是得分開對待。

# 十三、吃飯的學問

在詩硯齋，不只是學書法，連吃飯喝酒都要學。

吃飯喝酒也不只是吃飯喝酒，而是生活的態度，與人相處的禮數。

詩硯齋吃飯喝酒的場合有很多種，大家要有不同的對待方式。例如說，最簡單的同學聚餐，大家分攤費用，看起來很單純，事實不然。有些人會帶酒來，有些人不會，

那麼帶酒來的人豈不是吃虧了？沒有帶酒的人要想辦法帶別的東西。

有的時候，是同學請老師吃飯，老師指定一些同學參加，會做的人，應該要準備東西謝謝主人（請客的同學），這是最基本的禮數。

禮物可以合送，也可以各自送，總之要有人負責這樣的事。

不要覺得很麻煩，因為這些事反應的是一個人的教養，我從年輕的時候，陪侍過許多老先生老太太吃飯喝酒，好不容易學到其中許多做人的道理。

也不要覺得不重要，因為什麼事大家彼此都看在眼裡，不夠重視這些禮數的人，下次人家可能就不會再找你。

這些道理沒學會，人生就會失去很多機會，在詩硯齋也是如此。

## 十四、教學之間的師徒關係

在現代社會，師生是一種發生在教育體制裡的人際關係，老師有義務傳授知識，學生不見得領情。

傳統的師徒關係首先必須是價值觀的傳承，學生如果沒有傳承老師的價值觀，必
然會選擇性學習，就不能說是師徒關係。

價值觀的傳承有可能發揚光大，所以學生的成就有可能超過老師，但學生的成就
再大也不能背離老師傳承的價值觀，否則也就不是師徒關係。

例如老師教書法要從臨摹古人經典開始，這種以經典為臨摹學習的目標，就是價
值觀，是非好壞對錯的判斷標準都在其中，因而才可能成為傳承。

有了價值觀的傳承，老師的觀念思想就都具有指導意義，學生只能學習、思考、
體會、追求，而不是認同。認同是選擇性的，如果是師徒關係，所有的觀念、思考、
價值觀都應該有所傳承，根本不需要認同。

## 十五、不對的老師與學生

傳統技藝大都強調要尊師重道，但尊師重道難道不是理所當然的嗎？為什麼要強
調呢？

之所以要強調尊師重道，除了教導學生要有正確的學習態度，是因為難免會教到

不對的人。

當然，也有可能是不好的老師用這個說法來要求學生，而這個方法也的確有效。

許多書畫名家都曾經收到過不好的學生，做老師的假畫、假字、藉老師名義招搖撞騙，說老師壞話等等，這類事情屢有所聞。

碰到這種事情，好像老師們大都只能自嘆倒霉、遇人不淑，似乎也沒有什麼有效防止、整治叛徒的辦法。

不過，從古至今，倒是沒聽過哪一個背叛的人可以自成一家，或是能夠留名傳世的。古人留下來的故事都只是一些尊師重道的故事，難道古人就沒有收到不好的學生嗎？當然不是，收到不對的學生，就好像難免交到不對的朋友，而之所以比較少背叛師門的故事，應該是那些不尊師重道的全部被淘汰了。

書畫界特別重視門派不是沒有道理的，學生想要出人頭地，通常都是老師提攜的結果，老師除了傳授技藝，更是用一輩子的努力、人際關係和社會地位在為學生擔保，學生如果不知感恩，老師怎麼可能把學生帶出來？

一般人想要自己闖出名氣、被人肯定，即使在網路發達的現代，也很困難，更何

況書畫以人品為重，老師說一句「那個人人品不好」，學生就別想翻身了。

在網路的時代，愈是傳統的規矩，愈要尊重。

十六、二十二條不教

我有二十二條「不教的規矩」，目的是為了讓想要學書法的人自己先想想，是不是真的想學書法、是不是適合學書法，以及是不是準備好了要學書法。我不教的條件，是不也就是不適合學書法的原因。

學習任何東西，都要有正確的態度，否則就是浪費彼此時間而已，學習不能長久、不能學到「真正會」，就是浪費了生命。把不教的條件列出來，供大家參考。

自作聰明的，不教。

以為自己比別人厲害的，不教。

不能改錯的，不教。

只來學技巧的，不教。

只來學秘訣的，不教。

有人問，你這個也不教，那個也不教，怎麼樣的人才能合格、肯教。

其實也很簡單，聰明、聽話、謹守分寸。

## 十七、網路的書法資訊不能輕易相信

網路時代的特點是免費，許多網站、移動平台都因為免費而吸引大量粉絲，累積到數十萬粉絲之後就可以產生經濟規模，許多中國大陸的書畫學習課程也開始大量應用這個法則，吸引用戶上門。

然而免費通常就是最貴的，因為你花的是時間，而時間就是生命；如果免費課程的內容很好，那當然值得珍惜，但免費內容又有多少是正確的呢？

## 十八、網路談論書法

常常在網路上看到人們談論書法，彼此讚美的很少，大都是一言不合即惡言相向。

這種情形應該是書法界最特殊的現象之一。文藝界難免有彼此理念不同而各自堅

持己見的時候，但大都是各自表述，雖然最後不能說服對方也不改變自己看法，總體上，至少還能尊重對方。

網路上談論書法，很多時候卻都是惡言批評，這個現象讓我覺得特別奇怪。

## 十九、最困難的藝術

常常看到「書法是最困難的藝術」這種說法，言外之意，其實是說會寫書法很了不起。

但沒有一種藝術是簡單而容易的，主張什麼是最困難的其實沒什麼意思，書法當然有非常不容易的地方，可能努力一輩子也都達不到目標，但其他藝術不也是這樣嗎？

## 二十、書法的潛語詞

寫書法的人常常有許多似是而非的言論，通常這類語言行為的背後，都潛藏著沒有說出來的心態。

我喜歡用長鋒羊毫寫字──說的是自己的技術很厲害，可以控制難用的長鋒羊毫。

事實上，用什麼筆寫字，不重要，重要的是要把字寫好。

寫字不必用好筆——說的是自己的技術很厲害，不必用好筆也可以寫出好字。

事實上，用好筆寫字，可以表現更好的筆法。

讓人懸空寫字——當然表示自己很厲害，可以在輕飄飄的空中懸腕寫字。

事實上，有沒有把字寫好，比較重要。

## 二十一、書法行話

關於書畫，有一些「行話」要了解，因為大家都認為書畫家不能談錢這種俗事，所以就發展出令現代人容易搞混的事：

求字——請書法家寫字，要說「求字」，不能說「要字」。

書法家說「給」說「讓」都不是白給。

收藏家說謝謝賜字賜畫，都是會付錢的。

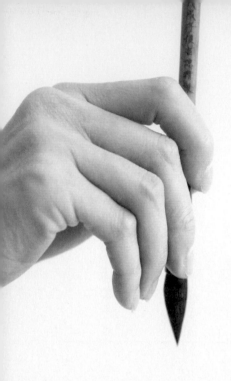

# 書法與生活

作　　　者 / 侯吉諒
責 任 編 輯 / 賴曉玲
校　　　對 / 卞獨敏、施婷徽
版　　　權 / 黃淑敏、翁靜如
行 銷 業 務 / 莊英傑、王瑜、黃慧芝
總　 編　 輯 / 徐藍萍
總　 經　 理 / 彭之琬
事業群總經理 / 黃淑貞
發　 行　 人 / 何飛鵬
法 律 顧 問 / 元禾法律事務所　王子文律師
出　　　版 / 商周出版
　　　　　　地址 : 台北市中山區 104 民生東路二段 141 號 9 樓
　　　　　　電話 :(02) 2500-7008 傳真 :(02)2500-7759
　　　　　　E-mail:bwp.service@cite.com.tw
發　　　行 / 英屬蓋曼群島商家庭傳媒股份有限公司城邦分公司
　　　　　　台北市中山區 104 民生東路二段 141 號 2 樓
　　　　　　書虫客服服務專線 :02-2500-7718.02-2500-7719
　　　　　　24 小時傳真服務 :02-2500-1990.02-2500-1991
　　　　　　服務時間 : 週一至週五 09:30-12:00.13:30-17:00
　　　　　　郵撥帳號 :19863813 戶名 : 書虫股份有限公司
　　　　　　讀者服務信箱 :service@readingclub.com.tw
　　　　　　城邦讀書花園 :www.cite.com.tw
香港發行所 / 城邦 ( 香港 ) 出版集團有限公司
　　　　　　香港灣仔駱克道 193 號東超商業中心 1 樓
　　　　　　E-mail:hkcite@biznetvigator.com
　　　　　　電話 :(852)25086231 傳真 :(852)25789337
馬新發行所 / 城邦 ( 馬新 ) 出版集團
　　　　　　Cité (M) Sdn. Bhd.
　　　　　　41, Jalan Radin Anum, Bandar Baru Sri Petaling,
　　　　　　57000 Kuala Lumpur, Malaysia
　　　　　　電話 :(603)9057-8822　傳真 :(603)9057-6622
設　　　計 / 張福海
印　　　刷 / 卡樂彩色製版印刷有限公司
總　 經　 銷 / 聯合發行股份有限公司
　　　　　　地址 / 新北市 231 新店區寶橋路 235 巷 6 弄 6 號 2
　　　　　　電話 :(02)2917-8022 傳真 :(02)2911-0053

■ 2019 年 7 月 18 日初版
定價 / 540 元
Printed in Taiwan　　　　ISBN 978-986-477-679-5

**國家圖書館出版品預行編目 (CIP) 資料**

書法與生活 / 侯吉諒著 . -- 初版 . -- 臺北市 :
商周出版 : 家庭傳媒城邦分公司發行 , 2019.07
面 ;　公分
ISBN 978-986-477-679-5( 平裝 )

1. 書法 2. 書法教學

　　　　　942　　　　108008312